圖解尺寸機能設定×常見屋型格局規劃技巧，提升小宅設計力

小住宅
空間研究室

漂亮家居編輯部 —— 著

目錄

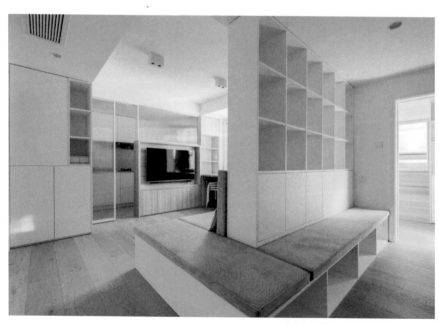

圖片提供＿玥拾空間設計工作室

40　Chapter 2 單層

106　Chapter 3 套房

Chapter 1
小住宅常見難題

小住宅受限於空間面積，最大的難題在於如何將生活所需的機能區塊，有條不紊地安排於生活空間中，設計時也必須考量到居住人口與生活型態等對應的關係，本章節邀請了五位擅於規劃小住宅的設計師分享設計的邏輯思考以及居住人口對應的尺寸關係。

小住宅
領航設計師

張育睿
SOAR Design 合風蒼飛設計 × 張育睿建築師事務所

不侷限區域設定機能，
要創造出混種空間以及彈性使用的可能性。

黃鈴芳
FUGE GROUP 馥閣設計集團

小坪數想要兼具空間感與收納機能，
不妨充分利用複合式設計。

陳昕
彗星設計

以設計者本位思考，
利用水平與垂直的疊合式設計，
提升小坪數的居住尺度。

胡來順 瓦悅設計

把握使公領域開放的原則，
再融入其他空間的機能使用，
使空間更寬闊。

俞文浩 Studio In2 深活生活設計

靈活運用「活化機能」的概念思考設計，
讓微型住宅能有通透與放大的效果。

文＿程加敏
資料暨圖片提供＿ SOAR Design 合風蒼飛設計 ✕ 張育睿建築師事務所、
FUGE GROUP 馥閣設計集團、彗星設計、瓦悅設計、Studio In2 深活生活設計

Q1 規劃小空間時，
有哪些要素是首先會進行思考的？

房價高漲，讓市場上的小住宅成為首購族、小家庭，在面對居住需求時所作出的選擇，在空間有限的狀況下，如何滿足家庭成員各自所需的機能，是設計時的一大挑戰。本篇羅列小住宅常見的難題，邀請 5 位擅於規劃小空間的設計師，分享面對小住宅難題的設計解法。

A

張育睿　創造彈性，將生活組織到小空間裡

以「樹屋」這個案子為例，雖然空間僅有 20 坪，但卻有 4 米的高度，張育睿將一個一個方盒子當作房間置入空間吊在空中，當房間都懸浮於空中，地面層就能呈現出完整的公共空間。當空間變小時，不一定要將客廳或餐廳侷限在某一區域，而是創造出混種空間以及彈性使用的可能性。

陳昕　按照主次需求，制定空間的使用計畫

陳昕認為，設計時應該從居住者的本位為出發點思考，在設計展開前請業主填寫需求量表，從表單結果就可看出業主對每一個空間的需求度如何。小空間受限於坪數無法面面俱到，這時也可以依據量表結果，請業主思考主次需求，進行取捨讓主要的活動空間能規劃得更加完整。

黃鈴芳　善用對外景致，強調公領域的通透性

黃鈴芳提到，在空間有所侷限的情況下，會先從周圍的環境進行思考，若基地本身擁有對外景致，通常會選擇視線能擴及到戶外的位置規劃為公領域。若無景觀條件，公領域彼此的通透性與延伸相對更重要，例如電視牆不一定非得面壁設計，假如能看到更遠的另一個空間，就能創造開闊寬敞的視覺性。

胡來順　精算空間尺寸，提升空間坪效

胡來順指出，市場上常見的小住宅商品，多為一房一廳的格局，對小家庭來說絕對不敷使用，因此在設計時都會精算空間尺寸，至少為業主創造兩房一廳的格局，讓空間用好用滿。若預算有限，應盡量避免變動廚房與衛浴，避免浪費空間。若是遇到複層空間，可以採墊高代替以往設置夾層的做法，雖然可能會擋住部分採光，但卻能合法地增加使用與收納的空間。

俞文浩　從「共用機能」與「空間感」著手，創造放大效果

小坪數空間寸土寸金，優先從「機能的共用」與「空間感」2 大面向著手，前者透過複合式規劃，整合多元機能於同一空間中，在侷限的空間中創造極大化價值；而空間感則牽扯到格局、動線、採光……等，可藉由編排空間的層次，達到這樣的效果。譬如某些地方經過刻意的壓縮，當人經過這個壓縮的地方到更為開闊的空間，對比之下感受上就有放大的效果。

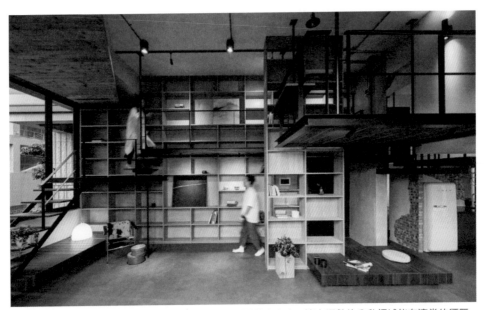

設計師張育睿在「樹屋」這個 20 坪的空間中置入不同的小方盒，讓小坪數的公私領域能有適當的區隔。
（圖片提供＿ SOAR Design 合風蒼飛設計 × 張育睿建築師事務所）

Q2 小住宅最怕窗戶小或無窗影響採光，有哪些手法可以破解？

A

張育睿　打破基本空間構成，求取採光

小坪數要盡量避免幽閉壓迫感，張育睿指出，假設北側的陽光在台灣都是最穩定的，不會像南側陽光突然很亮或很暗，把起居室或閱讀空間放在北側就是不錯的選擇。要改善採光，就必須打破建商原本設定的模式。舉例來說，透過長形的臥榻貫穿左右，將房間三面牆連接外牆的內牆部分切開，中間做拉門，開啟時可感受到兩個空間的窗框，避免光的死角。

陳昕　藉由材質與空間切割達到引進光源的效果

以單面採光的空間來說，藉由水平與垂直的空間切割手法，讓光線能有雙層穿透的效果。水平空間可將客廳規劃於窗邊，若臥室臨窗，則建議以具有穿透性的隔間，或搭配拉簾讓屋主可在需要時區隔私密空間。複層空間可利用高低差進行切割，複層屋型對外區通常高處有窗，引進上層光線，可製造陽光灑落的效果，透光的結構結合具有穿透性的材質，可達到引進光源的效果。

黃鈴芳　以透光性隔間、懸空櫃體帶入自然光

黃鈴芳認為，可從兩個面向切入思考，若成員單純僅有一兩人，私領域可使用透光性材質做為拉門或隔間，在公領域維持全開放的狀態下，採光問題自然迎刃而解。若是多人居住的空間，則應以保有隱私性為前提，借取其他場域的光線。以矩形格局為例，中段最容易產生無窗的情況，相鄰隔間可利用玻璃磚、開窗、格柵拉門等設計形式獲得改善。除此之外，若想兼顧機能與引光的訴求，櫃體設計上亦能採取懸空、與牆面脫縫的手法，為陰暗的區域或多或少帶入自然光。

胡來順　　相互利用空間光線＋通透材質，改善採光

胡來順表示，目前新成屋因法規有公設比的要求，格局上衣定會有陽台或露臺，會出現這種問題多半屬於老屋或中古屋格局，這類長形屋多半只有前後有採光，可利用穿透材質讓相鄰的空間獲取自然光源，以較為間接的方式打亮陰暗空間。此外，以部分採光搭配流明天花板或利用顏色，像是打造全白的房間，在視覺上也能營造明亮的效果。

俞文浩　　隔間不做到頂，「留縫」成開光關鍵

當小宅碰上單面採光或是開窗面有限的情況，「留縫」便成為俞文浩常用的解決手法之一。像是遇到非得做隔間時，隔間牆不一定要做到頂，可以牆面刻意製造一條縫隙，或結合玻璃等具有通透特性的材質，讓採光得以進入暗房。過去曾碰過一個 19 坪的案子，長形格局僅一側有落地窗，設計上透過一道冂型的牆面達到區隔四個空間的效果，而不置頂的牆壁也讓光得以進入空間深處。此外，在採光不好的空間使用淺色調，也能讓黯淡的室內顯得明亮。

利用玻璃的通透特性作為隔間，讓微型空間宛如發光的盒子。

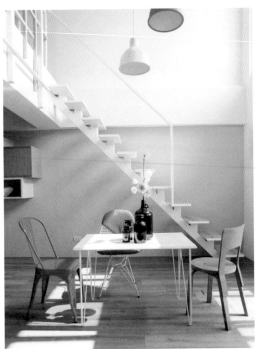

利用空間的垂直
高度，引入光線
呈現陽光灑落的
效果。　　　　　　　　　　　　　（圖片提供＿彗星設計）

Q3 良好順暢的動線，關乎業主入住後每日起居的感受度，規劃小住宅動線時，是否有哪些邏輯可以依循，進而理出空間動線？

A

張育睿　以回字型動線，放大中介空間

張育睿說，動線從 A 點移動到 B 點，時間久了避著眼睛都能去到目的地，居住者可藉由生活習慣感知空間，但若空間使用回字型動線，在感受上較不易察覺空間的大小，光與風也能更好地流竄。讓 A 點到 B 點的路徑有多種選擇，使居住者的生活方式更加豐富。因此，不論空間坪數大小，張育睿會盡量以回字型動線為業主規劃，通常會將過道等中介空間放大，或者賦予其更多機能，就不會是單純走過而不會停留的地方。

陳昕　疊合機能區域，創造高效動線

小空間受限坪數，難以在每個區塊置入過渡空間，因此會使用疊合式動線操作，像是中島同時也是餐桌、工作桌，疊合了餐廳、閱讀區的功能，不用另外移動就能在原處進行用餐、看書等行為。建築空間的規劃，會影響動線的類型，常見的一字型動線，會衍生出收納空間是否足夠的問題；回字型動線必須留出兩邊走道，此時則須評估空間本體是否適合這樣規劃。

黃鈴芳　利用泡泡圖，思考空間彼此的鄰接關係

思考格局與動線配置時，利用泡泡圖有助於設計者釐清空間彼此的鄰接關係。以「地球上的太空」一案為例，黃鈴芳以公共區域為中心，放射狀延伸發展餐廚、臥房、衛浴，藉由這樣的方式使空間「零走道」，達到最大化的利用。回字型動線具有可任意行進、場域之間更為開放的優點，規劃時必須注意避免出現「無用廊道」，讓過道兼具兩個以上的機能，才不會浪費坪數。

胡來順　**把握盡量開闊的原則，結合機能增加空間感**

小住宅的空間格局，盡量在入門後安置客餐廳這種較大的公共領域，拓展整體視覺的放大感。此外，也可以空間互相利用的概念，將廚房設計為開放式與客廳、餐廳等空間結合，一來可讓公領域有開闊的效果，也讓空間增加坪效。在房間設計讓，若有一房以上的需求，其中一間可採穿透式設計，讓房間不會陰暗，同時也能串連空間達到開闊的效果，依循這些思考邏輯，生活動線就能自然浮現。

俞文浩　**打散既定的空間機能，創造生活彈性**

俞文浩認為，微型住宅的優點，就是空間小，到每個端點的距離都差不多，在思考平面配置或動線布局時，可以有比較不一樣的思考邏輯，例如衣櫃不一定要放在房間內，可以設置在走道，若深入拆解會發現空間與機能的連結之所以存在，往往因為地方小、距離近，小坪數空間也可以利用此點，讓配置有更多彈性。他提醒，動線規劃仍須回歸先天的基地條件，回字型動線雖然能創造空間的流動感與串聯性，但若原始基地條件不足，便不能強求。

黃鈴芳以太陽與行星的概念，配置公私領域，創造無走道的格局，同時簡化動線。（圖片提供__ FUGE GROUP 馥閣設計集團）

Q4 小空間常出現機能不足的問題，碰到這樣的情況時，應該如何因應？

A

張育睿　改變使用空間的現實，重整生活機能

關於這個問題，張育睿引用了葡萄牙建築師阿爾瓦羅‧西塞曾說過的話，「建築師沒有發明任何東西，他們只是將現實轉變。」他曾設計一個 17 坪的空間，受限於坪數大小，因此將客廳、餐廳、廚房整為一個大型起居空間，利用中島吧檯連接餐廳，在房子正中間放進 2 米 4 的餐桌，讓業主的生活可以圍繞著餐桌，搭配單椅創造出各種角落，打散起居空間在四周。不減少機能，而是改變使用空間的現實，就能讓生活機能重新整合。

陳昕　利用科技設備補足小宅機能

陳昕提到，微型住宅常碰到缺乏工作陽台或廚房，衛浴空間方位不佳等問題，此時則可以藉由科技設備來克服。若基地沒有陽台，衛浴空間又不足已放置洗衣機，此時可將廚房與洗脫烘設備結合，同時利用抽風機或烘乾機解決衣物乾燥的問題。有些小宅甚至連排煙設備都沒有，受限法規無法使用明火，此時若仍需要廚房機能，則建議將烹飪空間移往陽台，讓油煙自然散溢。

黃鈴芳　切割空間，填入機能發揮使用效益

黃鈴芳指出，挪動衛浴空間地坪必須墊高，反而影響生活尺度，要解決衛浴空間有限的問題，可以將洗手台挪出，與收納櫃結合，擴大衛浴的使用空間。針對沒有工作陽台的狀況，她表示只要讓空間稍微內退創造約 1 坪左右的空間，就能滿足洗曬衣的機能。若廚房不夠大，除了開放式的設計手法外，也能讓廚房檯面延伸作為餐桌，讓小宅發揮最高的使用效益。

胡來順　擺脫慣性思考，賦予空間多樣性滿足機能

當空間機能不足，坪數又小，設計上需要讓機能分散到不同的空間中，像是洗手台外移、浴室結合曬衣功能等，創造空間的多樣性。利用物件凹凸深度與別的空間交叉使用，或垂直的空間切割方式，也能填入機能讓空間發揮最大化的利用程度。像是在 26 坪的空間裡，必須滿足 3 房加書房與中島吧檯等需求，壓縮主臥空間隔出書房，也利用斜角規劃創造出中島吧檯。

俞文浩　強化機能共用思考，發揮空間效益

俞文浩提到，空間有限的情況下若希望機能一應具全，相對地就會犧牲掉部分空間的尺度，這部份便仰賴設計師與屋主的溝通，在有限的條件下，哪些機能可以取捨？像是年輕夫妻多為外食，保留最基礎的廚房機能後，是否還要再規劃餐廳？或其實可以用吧檯或是客廳等空間進行用餐即可。面對機能不足的問題，他強調機能共用的思考，如在客廳櫃體中融入隱藏餐桌椅，在需要時輕輕拉出即可，藉此發揮空間效益。

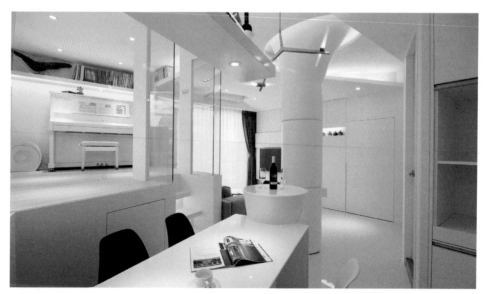

擺脫格局必須方正的慣性思考，設計藉由壓縮主臥空間創造書房，大膽地置入斜向的中島吧檯，滿足屋主用餐與閱讀的需求。（圖片提供＿瓦悅設計）

Q5 小住宅受限坪數，無法將公私領域完全切分，同時也面臨收納空間不足的問題，若設計時碰到這樣的情形，會如何應對？

A

張育睿　讓收納不著痕跡，呈現空間本質

小坪數收納是比較難解的題目，張育睿指出，自己通常會以架高地板搭配臥榻或長廊，賦予機能與收納疊加的雙重功能。他笑著說，若是將整體設計為充滿櫃體的空間，他就是櫃子設計師，而非建築師或室內設計師了，太著重於櫃體造型，反而會讓空間的本質跑掉，因此他會選擇將收納藏在不著痕跡的地方。

陳昕　運用畸零空間與疊合手法，滿足收納機能

運用水平與垂直的手法切割空間，並找出畸零空間加以利用，解決小宅收納不足的痛點。陳昕舉例，像是利用沙發座椅下方設置儲物空間，或利用中島所創造的量體，滿足餐廚區育的收納需求。小空間若需設計櫃體，低矮的量體相較於高大的櫃體，能讓空間保持一定的穿透感，不會感到這麼壓迫。此外，垂直的切割空間，讓就寢區域起碼留有1米3的高度，上下方空間可作為書桌或是收納櫃，也是創造收納空間的手法之一。

黃鈴芳　利用複合式設計創造收納量

黃鈴芳建議，小坪數想要兼具空間感與收納機能，不妨充分利用複合式設計，例如不見得要規劃一間完整書房或是留出書房的位置，而是將書桌隱藏於櫃體之內。雙面櫃也是另一種常見的設計手法，如兩空間共用櫃體當隔間，但要留意對應所需的收納深度尺寸是否合用。她提到，固定式傢具（例如床架）通常佔據空間內的最大比例，繪製圖面時先不要畫出傢具的位置，避免被侷限更多創意想法，反而可以先從最不可或缺的機能開始思考，進而找出解決方法。

胡來順 量身打造收納櫃體，縮小走道爭取空間

胡來順建議，小住宅可盡量利用四周做櫃子進行小物件的收納，木作施工會比系統櫃更
有量身訂製的效果，但收納的最大便利性是需要一個較大型空間的儲藏室空間，才能容
納如行李箱、電風扇或高爾夫球具等較大型不規則物品。考量法規與樓高限制，設計上
建議盡量以墊高的方式取代夾層，創造收納空間。此外，格局上可盡量將走道空間縮小
來爭取使用空間，利用梁下空間置入櫃體也能創造收納量。

俞文浩 利用集中收納強化機能

俞文浩表示，近年來設計小宅時「集中收納」是自己常用的手法之一，他進一步說明，
屋主常常會強調收納的需求，但小坪數如果做太多櫃體，空間便被占據，然而藉由在空
間內規劃一個半坪到 1 坪大小的儲藏室集中收納，它的收納量與彈性會比櫃子來得好
用，透過一個小的角落空間，就能創造出更有效益的收納設計。若要規劃儲藏室，可以
考慮與鞋櫃、玄關空間結合，讓人外出採買回來，卸下外出鞋的同時，也能將採買的生
活用品順便歸納。

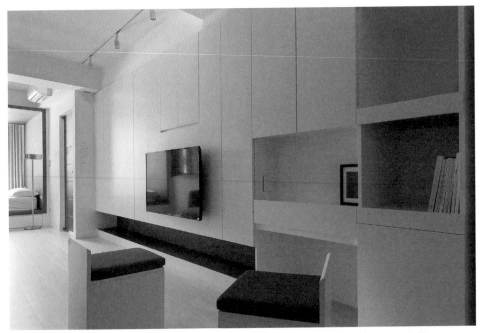

以立面複合電視牆、收納櫃、閱讀桌等機能，滿足收納問題，同時提升坪效。（圖片提供＿ Studio In2
深活生活設計）

Q6 套房空間往往一覽無遺，想請教設計師在規劃套房空間時會如何思考，或利用哪些手法，可使空間長出不同的機能？

A

張育睿　梳理生活方式，以彈性設計應對

張育睿指出，套房通常只有開放式空間與一間衛浴設備，因此彈性使用很重要。面對5、6坪大小的空間，他會先設想業主的內部需求，舉例來說，假設業主為 SOHO 族，經常需要在家開會，但他不希望客戶看到家裡的寢室，可利用餐桌作為辦公桌，在後方設置一面櫃體，不僅能增加收納，同時可作為開會背景。不論是大坪數或小坪數，回歸到設計本質，設計師一定要梳理業主生活方式與需求，幫業主設想未來可能需要的機能，再發想出有彈性的設計方案，進而改變不便的生活狀況。

陳昕　依空間結構，盡量規劃一房一廳的格局

針對套房空間一覽無遺的格局，陳昕認為應盡量規劃成一房一廳的形式，避免開門見床，為業主提供可安心歇息的生活品質，至少區分出公、私領域。若是複層空間，可利用高度開創格局，把握「每層不能只有一個高度」的思維，去設想那些空間可以保留原始屋高，那些空間可以分割，上下做之字型的運用，例如客廳可保留高度，創造開闊的公領域，臥房的部分至少留 120 公分，讓坐臥時不會感到壓迫，上下空間同時可兼具置物收納的機能。

黃鈴芳　集中收納、功能分區、複合使用，為套房開創機能

黃鈴芳認為，規劃套房可從集中收納、功能分區、複合使用等面向著手，以 8.5 坪的「multi-function with balace」一案為例，臨窗面所設計的木質長廊，不僅結合升降餐桌，同時串聯不同場域，更兼具儲藏機能，至於其他收納則是選擇靠牆規劃，釋放出主要空間的寬敞度。又好比 11.5 坪的案子「a simple life」，更是打破一般住宅的空間定義，透過兩座木質量體，提供睡寢、隱藏式餐桌、展示收納等功能，其餘如閱讀區域、客廳等需求同樣予以滿足。

胡來順　視隱私需求決定格局，以軟性材質製造區隔效果

胡來順認為，套房格局跟坪數大小完全沒有關係，即使是 8.5 坪還是能隔出一房一廳的空間使用。其中的關鍵在於，屋主在使用上是否有需要隔間所提供的隱密性，或在機能使用上有特殊需求。除了請設計師規劃一房一廳的格局外，若希望維持套房一覽無遺的狀態，屋主可自行購買如 Ikea 這類的設計傢具擺設使用，利用層次感創造錯落有致的視覺效果，善用布簾這類軟性隔間材質，就能放大室內的空間感。

俞文浩　營造層次感，搭配複合機能滿足使用者需求

俞文浩表示，套房空間其實比較像是飯店套房的形式，扣除衛浴後剩餘的空間可能所剩無幾，因此在做這樣真正的微型住宅時，比起隔間，更該考慮用軟性的材料去做無形的區隔，並搭配複合機能滿足使用者的生活需求。以「Chin Residence」為例，他在開放式空間中運用傢具與設備界定機能空間，同時注重空間層次感的營造，臥室區域以實木貼皮形成的「框」包覆，創造房中有房的新奇感受，立面整合收納需求與隱藏式的餐桌椅，滿足各面的生活需求。

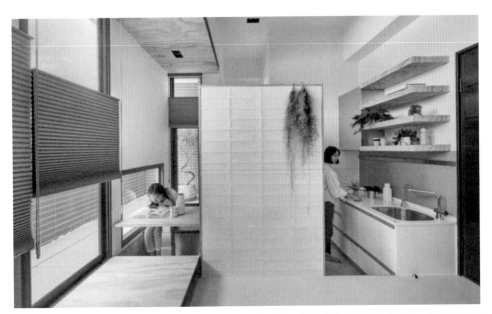

「muti-function with balance」這個案子運用複合使用的手法，利用廊道空間增設升降桌，加強套房空間的機能。（圖片提供＿ FUGE GROUP 馥閣設計集團）

Q7 複層空間是常見的微型住宅屋型之一，常遇到樓高不足、樓梯位置尷尬、單面採光等問題，規劃時應如何理出設計脈絡？

A

張育睿　開創不同層高，豐富居住者的生活體驗

張育睿談到，複層空間通常較難達成水平延伸展開，因此常以垂直剖面切入設計，假如是小坪數再做連續水平面設計，居住者將無法感受到陽光或空氣，則會讓人產生壓迫與擁擠感。只要將業主的生活整理成好幾個垂直面，空間將出現不同的高層，可能是 1.5 層樓，或 1.8 層樓，生活體驗就會變得很豐富，可創造出有別於一般的複層空間。掌握視線流動的穿透性，讓居住者能輕易地關注到空間的每個角落，也能為人帶來自由的感受，而去忽略實際坪數大小。

陳昕　以人體工學出發，拿捏高度創造空間

疊合式的運用設計，能使複層空間發揮基地優勢。陳昕認為，如果複層空間高度足夠，盡量避免只有兩種高度的運用手法，可以人體工學的角度出發，思考每個居住者在不同區域中，會進行哪些活動，進行這些活動時又需要至少留有多少高度才不會受到影響。以 9 坪的空間為例 (詳見本書第 186P)，上層空間的廊道是通往臥室的動線，人必須站立行走，設計上預留 185 ～ 190 公分的高度，讓人行走時不必彎腰，下方則作為收納空間。考量情境的語彙，便可利用高度換取空間的使用率。

黃鈴芳　思考場域的對應關係決定配置規劃

黃鈴芳指出，若樓高足夠，複層空間最重要的問題是思考樓梯的位置，如果上樓後須抵達二個空間，樓梯避免倚牆擺放，同時須留意上下樓梯之間會不會撞到大梁，其次是上層空間高度儘量是行走區域能夠站立較為舒服，以及充分利用上下樓層的場域對應關係作出適當的配置，例如上層需要能站立、下層就可以規劃不需要太高的機能，例如電器櫃、遊戲區等等。假如樓高空間與一般住宅相差不遠 (如 3 米 6)，不建議將上層空間全部作滿，反而更加壓迫，不過仍可局部利用如衛浴上方規劃儲藏室。

胡來順　公領域保留高度，以墊高設計替代夾層爭取空間

胡來順建議，設計複層空間時除了注意法規限制外，應把握公共區域盡量挑高的原則，避免將複層置於採光處，以免影響光線。將使用者身高納入考量，人必須站立行走的空間起碼必須留有 185 公分的高度，以免感到壓迫。若空間高度不足，則建議以墊高設計代替夾層，如此一來既能爭取使用空間又能避免違反法規，微型住宅若採墊高設計，即使樓高 270 公分，下方也能留出約 80 公分的高度做收納使用，上方高度可供一人站起不顯壓迫。此外，空間分隔若能依照梁柱關係規劃，可避免空間浪費。

俞文浩　將空調、管線位置納入考量，使複層規劃更完善

俞文浩指出，常見可以做複層的樓高約 3 米 6，但其實 4 米 2 的高度，才能真正做到讓人在上下層都能完整站立活動。面對樓高不足的情況，通常會將高度留給一樓的空間，並盡可能在一樓創造出局部挑高，凸顯優勢。當局部做夾層時，下層規劃應以不需要長時間待，或是常態性坐著的空間為主。俞文浩提醒，規劃複層時務必思考天花板的設備問題，例如空調的位置、管線的走法，盡可能整合管線，才能保留理想的高度來運用。

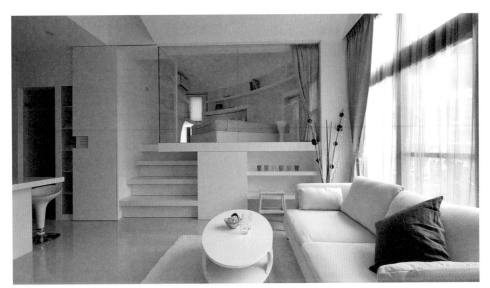

以墊高設計取代夾層做法，既符合法規又能複合樓梯與下方區域的收納機能。（圖片提供＿瓦悅設計）

Q1　空間 20 坪左右的大小，居住者僅有一人，相對寬敞，設計與尺寸上有哪些重點？

20 坪以下的空間，存在著人口數不同的生活型態，單身、小家庭、世代共居、多寵物家庭，都反映出不同的居住者組成結構，本篇邀請設計師，針對不同生活型態的設計與尺寸，說明設計時的想法。

A

張育睿　依據需求，創造彈性使用的空間

一個人住 20 坪的空間，張育睿認為設計與尺寸上不需要特別斟酌，但需要依照業主的需求創造彈性使用的空間。舉例來說，假如業主是一個人住，但是週末假日很喜歡邀請親朋好友到家中作客，因此可放大餐廚空間的佔比，餐桌選擇一款可伸縮增加 100 公分的北歐老件，添增家的變動性。

陳昕　著重興趣發展，彰顯空間主題

陳昕指出，一個人居住在空間的規劃上，可以有較大的彈性空間，通常她會順應業主的生活習慣，在了解居住者是否有哪些嗜好後，進行主題性的規劃。例如，藏書豐富的業主就很適合放大閱讀區，若有收藏公仔的喜好，則可以讓藏品展示出來，成為空間的重心。若業主喜愛蒔花弄草也可增加室內綠植的配比，加強植物燈或循環系統方便業主整理照顧。

黃鈴芳　清楚定位空間，創造不同的視覺與心情轉換

黃鈴芳說明，如果居住成員僅有一人，使用上較不受限制，反而會選擇每個空間定位是明確的，讓業主在家活動時有不同的視覺及心情轉換，也可以選擇業主興趣作放大設計，如喜歡烘焙、料理，就讓餐廚成為空間主角，創造視覺亮點，尺寸上則以一般住宅標準設定即可。

胡來順　以簡約風格、開放式設計釋放空間

胡來順表示，一人使用 20 坪的空間，就格局設計與收納機能來説綽綽有餘，規劃上可以有很大的發揮空間，不過與人口數多的微型住宅相比、在有限空間內置入屋主所需的各項機能相較，一人使用 20 坪的設計反而是要朝向簡約與開放式的風格發展，才能讓整體的空間感放大，盡量不使用複雜的設計裝飾，才能盡量地釋放視覺空間，放大坪效。

俞文浩　依使用習慣規劃，創造具有彈性的生活模式

俞文浩指出，20 坪對一個人居住來説是相當充裕的，對設計師來説無論光線、空間感、視線、空間的串聯都很好發揮，所以可以量身打造，完全依照使用習慣來規劃。俞文浩認為以一個人的空間來説，基本上不會是常規的生活模式，生活方式可以更有彈性。屋主平時有沒有朋友來訪？他有沒有隱私的需求？光是這兩題，便能延伸出是否需要再隔一房或整個做開放式的格局思考，進而滿足屋主的生活型態。

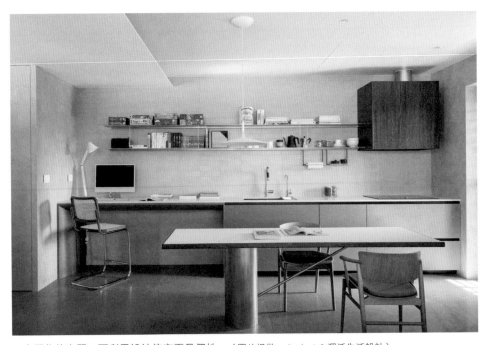

一人居住的空間，可利用設計使家更具個性。（圖片提供__ Studio In2 深活生活設計）

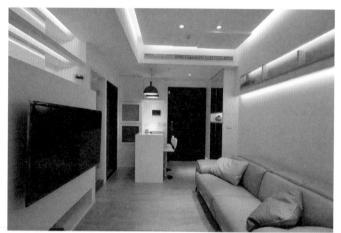

選擇簡約清爽的風格，可達到視覺放大的效果。（圖片提供＿瓦悅設計）

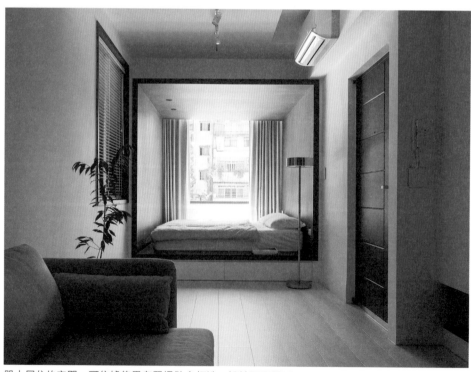

單人居住的空間，可依據使用者習慣貼身打造，設計可更靈活。（圖片提供＿ Studio In2 深活生活設計）

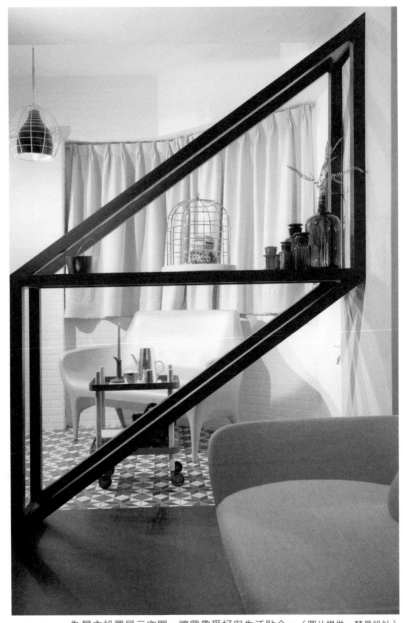

為屋主設置展示空間，讓興趣愛好與生活貼合。（圖片提供＿彗星設計）

Q2

20 坪的空間，若為小家庭（2～3 人）所用，則將面對空間機能的挑戰，在設計時應優先思考哪些問題？

A

張育睿 　考量隱私需求，規劃 3 人以上可共聚的彈性空間

張育睿回想，自己曾接手過的 20 坪空間的業主，許多業主正準備成家或是有計畫迎接新生命的到來，家庭成員可能從原本的兩人，多出 1～2 名小孩。他表示，小孩在上小學之前，可能還不需要一個獨立空間，在此條件下，他會設計一個可以完全開放的架高和室，當孩子尚未出生時，和室能夠當作起居或閱讀空間；面對孩子剛出生，則需要大平台讓孩子可以爬行，以及三人能躺在一起休息的空間。運用和室設計能夠確保空間的彈性。

陳昕 　考量安全，設計可滿足隱私的格局

陳昕表示，2～3 人的居住人口多為小家庭，因為有小孩，空間的安全性與設備都必須一併納入考量，像是樓梯必須裝設扶手，邊角必須以圓弧修飾等。此外，若三人必須同住，房間的尺度就必須擴大，若爸媽還是希望有私領域空間，則必須在布局上微調。複層結構的屋型可利用高度，為家庭成員設計專屬的個人空間；單層的空間則可利用床底或其他畸零空間置物。此外，活動隔屏的設計也可滿足隱私需求，必要的時候可以拉起來，創造一個獨立的小空間。

黃鈴芳 　著重互動，設計納入孩子不同階段的成長需求

黃鈴芳指出，微型住宅的小家庭，會傾向場域之間必須著重親子間的互動性，並納入孩子的不同成長階段需求為主要設計，例如是否需要獨立的閱讀區域、遊戲角落、書寫功課的地方，以及是否有家教或其他才藝練習等，而在規劃這些需求的同時，或許也適合與其他機能作整合，就能解決居住且帶來更多元的使用性。

胡來順　使設計維持 10 年可用的格局

胡來順表示，一家三口使用 20 坪空間，在格局上能規劃出三房不是問題，小家庭型態需將小孩成長階段納入設計考量，一般來說要能維持 10 年可用的格局設計為佳，假如是學齡前孩子，房間設計可採穿透性材質來增加整體空間的寬闊感，或是用父母一出房門就能看到孩子房的設計，功能上能方便父母照看。但若為青春期孩子，就需注意維持房間的私人隱密性以照顧到心裡需求，除了隔間材質要考慮保有隱私感，減少穿透性材質使用，也可盡量安排在房子角落，以保有隱私。

俞文浩　梳理生活型態，留下必要空間機能

2 ～ 3 人的小家庭，要回歸到傳統家庭的生活模式，需要考慮到的細節比起一人居來得更多、更複雜，例如最基本的房間數量，再來是床的尺寸大小；或是工作習慣，是否需要在家工作？需要獨立書房嗎？或是大餐桌兼工作桌？從居住者的生活方式去梳理必要的空間機能，諸如雜物的收納問題、小孩的未來成長問題、夫妻間的睡眠問題……等生活情景的各種問題也要逐一思考，若真的碰到機能不足的情況，再從機能整合、複合式設計來解決。

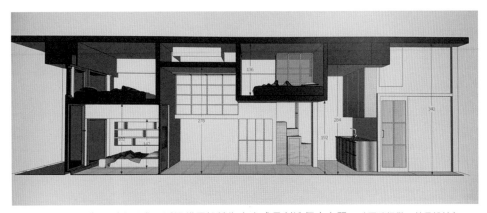

小家庭的居住須顧及隱私需求，透過錯層設計為家庭成員創造個人空間。（圖片提供＿彗星設計）

考量兒女的隱私需求，讓格局可滿足 10 年的成長期。（圖片提供＿瓦悅設計）

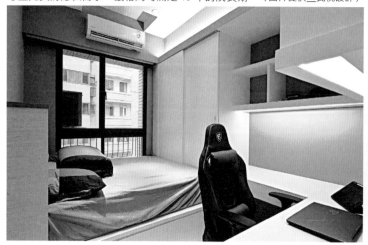

考量居住者的生活模式，在空間中留下必要的機能滿足生活。
（圖片提供＿ Studio In2 深活生活設計）

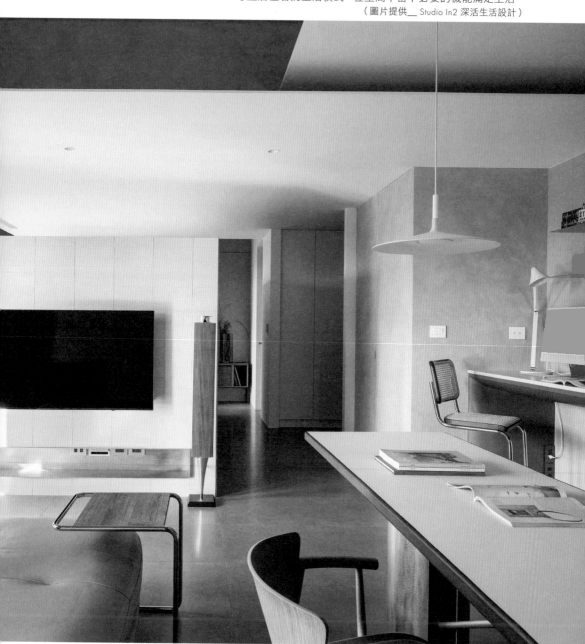

Q3

20 坪的空間，若遇到三代同堂，居住人口則會多達 4～5 人，公私領域都受到壓縮，設計時應如何思考，才能為不同年齡層的居住者創造舒適的居家空間？

A

張育睿　設想安全問題，創造具備彈性的空間

張育睿認為，4～5 人居住在同個空間，須考量到共享空間的設計，並非硬要隔成三個房間，讓整體設計看起來壓迫擁擠。以三代同堂的家庭來說，兒童房也會破除常見的設計形式，利用垂直面發展的立體化使用。此外，若要在 20 坪空間從 3 人的小家庭再加上兩位長輩，須先設想的是長輩是否需要人照顧，此時還要額外設置看護的空間，若長輩身體健康可以自理，也要挑選高度適合長輩抓握的傢具，如高背沙發或是 75 公分高的餐桌，以取代固定扶手，讓空間具備更多彈性。

陳昕　讓長者房間靠近衛浴，將空間結合扶手功能

陳昕提到，若是三代同堂的家庭，第一個要考慮到的就是年長者的安全性，假設沒有複層結構，考量老人家使用廁所的頻率較高，一定要讓長者的房間靠近衛浴，另若空間許可，也可將洗手台從衛浴空間分離出來，提高一家人生活使用的效率。此外，建議在空間中設置安全扶手，此處指的不一定是「有形」的扶手，可藉由及腰高度的平台或把手，方便長輩抓握，若是不慎跌倒也能憑藉周遭的設施站起。除了長者外，有小朋友的家庭在轉角處的設計也必須注意，可藉由弧形線條，修飾銳角。

黃鈴芳　創造保有隱私，又能維持互動的空間

黃鈴芳指出，三代同堂需要思考的是既要有隱私、但又能維持互動，有二種設計方式是，若長輩身體狀況不錯，房間或許各據房子的一方，中間作為公共領域，讓二代、三代進行情感交流與互動，這樣的模式一併兼具隱私性。但如果長輩身體狀況是需要隨時關照，通常得面臨將臥室毗鄰設計，兩間臥室之間可搭配一間彈性開放的休憩室，降低聲音的干擾，一方面當年輕世代有訪客來臨不想打擾到長輩，他們就能在休憩室活動，而平常這間休憩室最好也能和公領域有所連結，平常完全打開即可放大整個家的空間感。

胡來順　賦予空間多元機能，考量長者的生活動線

胡來順表示，三代同堂使用 20 坪的空間相對侷促，除了使用賦予空間多元機能的作法，使空間相互延伸也能創造放大空間的效果。此外，長者的臥室應設置於靠近公領域與浴廁附近，以縮短往返的行進動線，減少跌倒的危險，同時也應注意避免穿透式的隔間設計，以免影響到夜間的睡眠品質。此外，長輩臥室最好也不要使用墊高設計，盡量讓地板高度與家庭公領域維持在同一平面上，同時避免採用玻璃等易碎材質，轉角或傢具角度也應避免尖銳的擷笑，以為護士常生活安全。

俞文浩　考量生活型態，拿捏適當的居住尺度

俞文浩表示，當居住人口來到 4 ～ 5 人，甚至碰到三代同堂，雖然設計原則上仍維持以人為本，但俞文浩也會開始與屋主討論：能夠妥協哪些地方，進而將坪數留給一家人真正需要的空間。例如一家人大部分時間的聚在公共空間，則公共空間的尺度就要盡量釋放出來；假設三代同堂，家人間的互動不是常態的、生活比較獨立，就可以壓縮公共空間，甚至只留出適當的走道空間，讓各個房間有比較舒適的尺度。此外，考量長輩身體狀況，也能將住宅規劃為無障礙空間，成為友善老小的居家設計。

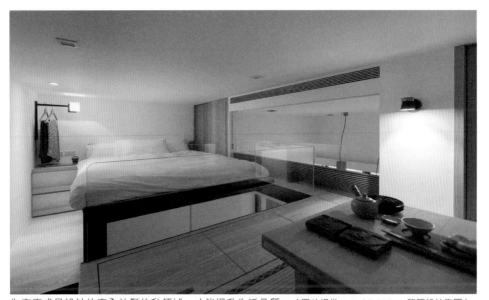

為家庭成員設計的完全放鬆的私領域，才能提升生活品質。（圖片提供＿ FUGE GROUP 馥閣設計集團）

小住宅居住成員若有老人與小孩，則須更注重安全問題，像是在樓梯處必須加裝扶手。（圖片提供＿
SOAR Design 合風蒼飛設計 × 張育睿建築師事務所）

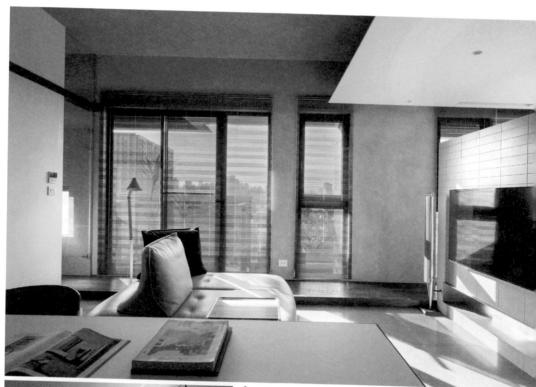

拿捏適當的尺度，讓公私領域的比例取得平衡。（圖片提供＿ Studio In2 深活生活設計）

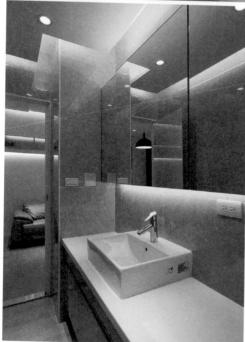

若家中有長者，應讓衛浴空間與其臥房盡可能地接近，縮短動線。（圖片提供＿瓦悦設計）

Q4 選擇不生小孩,將心力投注於寵物身上的業主也不在少數,許多業主設計時甚至希望以毛孩為優先,打造友善動物的居家環境,面對多寵物家庭,設計時會思考哪些面向?

A

張育睿　打造人寵可共用的彈性空間

張育睿提到,近年許多人會為寵物設計舒適空間,像是他最近設計的案子,業主未來沒有生孩子的打算,養了五隻貓,因此張育睿為他們在臥房之外設計一個很大的和室臥榻區,提供親友來訪時可以暫時睡一晚,架高地板與沙發高度差不多,坐下或起身相當方便。當業主出遠門,一兩天不在家時,和室的門關起來就成了貓房,其中一面設置半透明收納櫃牆,讓業主可以透過剪影時刻查看寵物的動向。張育睿希望將貓當作人一般,以人類使用的收納櫃體結合貓咪喜歡爬上爬下的特性,不額外設計貓跳台,進而達成人貓共居的概念。

陳昕　獨立寵物排泄區塊,以設備提升生活品質

陳昕提到,寵物宅的設計可依據寵物的種類與習性加以延伸規劃,以室內生活為主的貓咪,就可以在居家空間設計跳台可與櫃體結合,利用垂直面為貓打造運動空間,不論貓或狗,最重要的是排泄區域最好能與人使用的衛浴分開,可利用陽台區域設置貓砂盆,或成為狗狗排泄的指定地點。這部分建議設計獨立區塊,有隔間為佳,讓平常可以進出,但氣味不會飄到室內,結合貓洞或狗洞讓寵物自由穿梭,另外也可考慮增設抽風設備,以及可提供保暖需求的暖風機。此外她也提醒要注意安全性設計,可增設隱形柵欄確保毛小孩的居家安全。

黃鈴芳　考量清潔與氣味,打造人寵都感到舒適的空間

黃鈴芳指出,設計有寵物的空間時,主要會著重於材質是否好清潔,以及動物味道的處理。前者可挑選耐刮、耐磨與好擦洗的材料,後者可借助全熱交換器,能把臭味排出新鮮空氣排進來,再來是有些狗狗年紀大了關節較不好,挑選地板軟硬度時也應留意這個部分,除此之外,若是飼養貓咪,貓毛會在空氣中飄散,若使用吊隱式空調,貓毛有很高的機率會順著出風口飛進去集水盤內,久而久之反而會有漏水的問題,因此建議若想使用吊隱式空調應預留大一點的維修孔,方便日常保養清理。

胡來順 依寵物習性規劃空間，使用易清潔材質

胡來順表示，先要與屋主討論多寵物在相處上是否有互相排斥的情況或是能和平共處，才能為業主與寵物打造最舒適生活的空間，並配合寵物習性來選擇使用材質，才能讓主人在環境清潔上更省力。例如，可利用貓喜愛垂直空間活動的特性，以天花設計貓道與遊戲空間；狗活動力強，需打造易於清理的環境，方便日常的清掃與照護。若是貓狗混養卻無法和平共處，則可利用陽台打造另一處毛小孩生活空間，讓彼此都能保有自領域降低互相騷擾的可能，若將陽台設定為寵物主要的居住空間，則需考量日曬遮陰的需求，結合小門設計方便自由進出。材質選擇上以美耐板這種耐刮材質為主，少用噴漆、油漆或木皮類等易有刮痕的材質，地面則使用石英磚較容易清潔，以節省維護與打掃的時間。

俞文浩 注意材質挑選，依據寵物習性規畫專屬動線

打造毛孩為優先的住宅時，材質的挑選會變得更重要，地、壁要選用好清潔、好照顧的材質，例如地板用瓷磚面或是無縫地坪。再來，許多業主會提出寵物洗澡的需求，假如不是送寵物店洗澡，家裡就需要有一個空間，比如說一個浴缸或能站立梳毛、吹乾的空間等等，讓業主更加方便進行。在規劃寵物住宅的格局時，要留意貓狗各自的習性不同，可以針對習性、一日作息、行為模式量身規劃專屬動線，包括能自由進出房間的方式、食物擺放的位置……等，給予寵物舒適生活的空間。

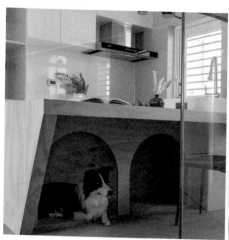

依據寵物習性結合空間設計，提升人寵共居的幸福感。（圖片提供＿竣恩創意空間制作工作室）

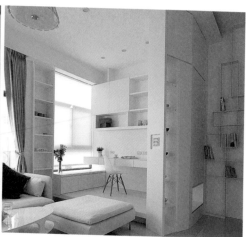

若家中有寵物，地坪可選擇較易清潔的材質，例如石英磚。（圖片提供＿瓦悦設計）

Chapter 2

單層

單層是小住宅最常見的屋型之一，許多建商推出的產品或是老房物件也屬於這種類型，本章節彙整了單層屋型常見的困境格局，藉由平面圖點出破解手法，再進一步說明尺寸關鍵，以案例解析說明設計者解決難題的設計思維。

廚房與廁所相鄰，馬桶正對衛浴門口，餐廳採光昏暗

| 16 坪

受限於基地限制，廁所無法位移，馬桶正對衛浴門口，影響使用感受，餐廳區域遭隔間限縮，採光也因外推陽台顯得昏暗。設計師利用改變馬桶座向的方式，改善使用感受，格局上僅留下一房，靠近採光處的空間則使用透明玻璃拉門，讓採光能透入室內。

文—程加敏　資料暨圖片提供—PHDS 室內設計工作室

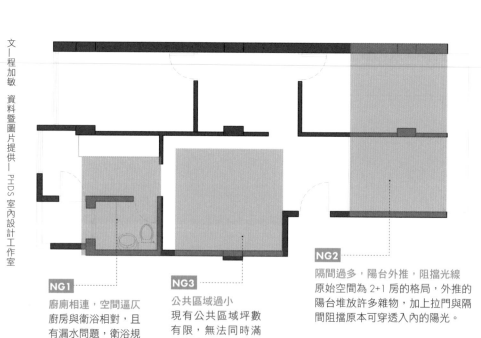

NG2
隔間過多，陽台外推，阻擋光線
原始空間為 2+1 房的格局，外推的
陽台堆放許多雜物，加上拉門與隔
間阻擋原本可穿透入內的陽光。

NG1
廚廁相連，空間逼仄
廚房與衛浴相對，且
有漏水問題，衛浴規
劃將馬桶、面盆、濕
區列於同一平面，壓
縮使用空間。

NG3
公共區域過小
現有公共區域坪數
有限，無法同時滿
足客廳與餐廳等生
活所需空間。

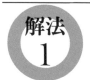

解法 1

減一房，還原陽台與採光，衛浴設施改坐向，使用更順暢

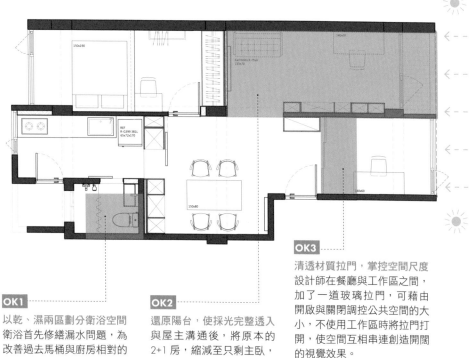

OK1

以乾、濕兩區劃分衛浴空間
衛浴首先修繕漏水問題，為
改善過去馬桶與廚房相對的
問題，改變馬桶與面盆的方
向，同時也界定出乾區與濕
區的使用界線，濕區刻意藉
由坡度改變使洩水更順利。

OK2

還原陽台，使採光完整透入
與屋主溝通後，將原本的
2+1房，縮減至只剩主臥，
將另外一間臥室變為客廳，
同時作為工作區域，還原陽
台空間使採光可最大限度
的介入室內空間。

OK3

清透材質拉門，掌控空間尺度
設計師在餐廳與工作區之間，
加了一道玻璃拉門，可藉由
開啟與關閉調控公共空間的大
小，不使用工作區時將拉門打
開，使空間互相串連創造開闊
的視覺效果。

Tips

1. 改變面盆與馬桶座向，改善使用感受。

2. 減1房，擴大公領域，還原陽台與採光。

3. 活動拉門，為公共區域增添伸縮彈性。

文—程加敏　資料暨圖片提供—拾隅空間設計

此屋是業主在台北工作時就近休憩的居所，由於是老宅分割出售的空間，原始平面並非一般常見格局，沒有玄關緩衝，廚房衛浴都在中間位置，且完全沒有收納，單面開窗採光受限。客廳空間對外窗略微外推，改善採光問題，廚房採開放式設計，利用中島增加收納機能，同時移除部分主臥牆面，放置冰箱與櫃體，衛浴更改方向多了空間放置洗衣設備與化妝桌，解決工作陽台過小的問題。

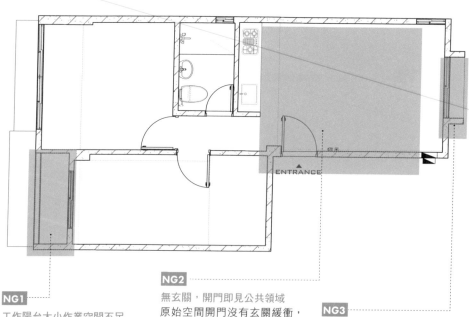

NG1
工作陽台太小作業空間不足
原始配置的工作陽台過小，置入洗衣機後空間所剩無幾，讓日常的曬衣、收衣工作難以順利進行。

NG2
無玄關，開門即見公共領域
原始空間開門沒有玄關緩衝，馬上可以看到整個公共空間，狹小的空間裡廚房與客廳的區域也沒有明確的分界。

NG3
單面採光加上窗口小影響光線
本案為單面採光的屋型，加上原始開窗的窗口不大，使空間顯得陰暗，與屋主期望相違。

解法 2

退縮部分主臥牆面，出借局部空間，
陽台微外推引納光線

OK1

改變衛浴方向複合機能
原本後陽台太小不好洗
曬衣物，因此將直向配
置的衛浴改成橫向，外
側讓出空間放置洗脫烘
機器及化妝桌。

OK2

置入中島界定餐廚與客廳空間
利用中島分隔客廳與廚房區
域，可作為用餐、閱讀、料理
備料時的工作空間，將眾多機
能結合。

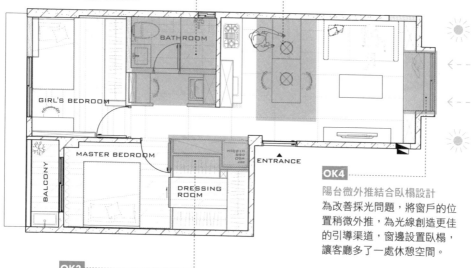

OK4

陽台微外推結合臥榻設計
為改善採光問題，將窗戶的位
置稍微外推，為光線創造更佳
的引導渠道，窗邊設置臥榻，
讓客廳多了一處休憩空間。

OK3

退縮主臥局部牆面讓出空間
藉由退縮部分的主臥牆面，讓出局部空間作為
擺放冰箱的位置，沿著動線設置收納櫃解決收
納不足的痛點。

Tips

1. 利用窗戶及色調改善單向採光空間日光不足問題。

2. 借局部空間配置大型收納，使空間具高度整體性。

3. 從使用動線思考沐浴盥洗及洗脫烘設備最佳位置。

困境 3

公私領域缺乏分界，衛浴空間過小

|15 坪

文—程加敏　資料暨圖片提供— KC design studio 均漢設計

15 坪的華廈原始屋況結構完整，但內裝陳舊，屋內的衛浴、廚房設備也不堪使用，必須重新規畫才能滿足一家四口的生活基本機能需求。設計師巧妙將各區的機能與功能合而為一，減少量體佔據空間，電視牆同時也是主臥與客廳的隔間牆，兩側開門的設計可讓孩子繞圈奔跑，中島結合餐桌與廚房水槽與檯面功能，拓展廚房使用範圍；衛浴採三分離式設計，增加多人使用時的方便性。

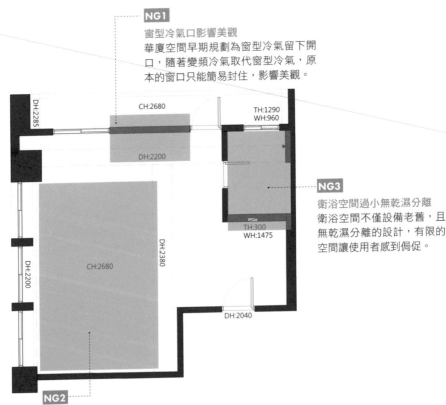

NG1
窗型冷氣口影響美觀
華廈空間早期規劃為窗型冷氣留下開口，隨著變頻冷氣取代窗型冷氣，原本的窗口只能簡易封住，影響美觀。

NG3
衛浴空間過小無乾濕分離
衛浴空間不僅設備老舊，且無乾濕分離的設計，有限的空間讓使用者感到侷促。

NG2
缺乏隔間界定公私領域
原始格局僅規劃了固定的廁所位置，剩餘空間沒有其他隔間可區隔臥房與公共區域。

解法 3 置入流線型牆體複合電視牆與隔間機能，衛浴改為三分離式設計

OK1
廚房結合中島設計，增加作業空間
中島巧妙利用梁柱系統整合畸零空間，
劃分出水槽與桌面區域，可增加料理時
的作業空間，同時作為飯桌與書桌。

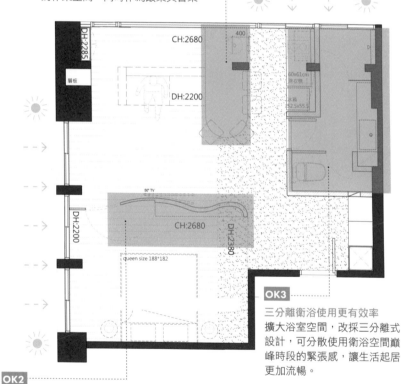

OK3
三分離衛浴使用更有效率
擴大浴室空間，改採三分離式
設計，可分散使用衛浴空間巔
峰時段的緊張感，讓生活起居
更加流暢。

OK2
流線型電視牆界定空間
波浪型的電視牆界定出公私領域，立面
採用半圓松木林立的圓潤造型增加線條，
同時兼顧孩童安全。

Tips

1. 室內分區盡量採開放空間好增加開闊感。

2. 思考生活動線將功能機能合一減少量體。

3. 材質選擇不超過 3 種，以簡化室內輪廓。

困境 4

樓高不足，三房格局排擠主臥空間

此案例是位於國宅社區內的 18 坪空間，原先傳統中式廚房格局外無法再擺放餐桌會佔據走道空間，且樓高僅有 2 米 6 更讓客餐廳顯得壓迫。利用造型天花聚焦，以向四周壁面散下的弧形修式梁柱，保持客廳的開闊感。開放式廚房以ㄇ字型動線結合中島納入餐桌系統，解決原有餐桌與走道無法兼顧的困境；將原本的一房改為更衣室，提高空間的收納量能。

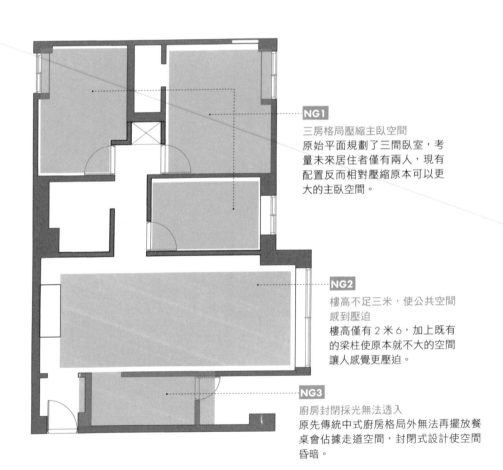

NG1

三房格局壓縮主臥空間
原始平面規劃了三間臥室，考量未來居住者僅有兩人，現有配置反而相對壓縮原本可以更大的主臥空間。

NG2

樓高不足三米，使公共空間感到壓迫
樓高僅有 2 米 6，加上既有的梁柱使原本就不大的空間讓人感覺更壓迫。

NG3

廚房封閉採光無法透入
原先傳統中式廚房格局外無法再擺放餐桌會佔據走道空間，封閉式設計使空間昏暗。

解法 4

減一房，開放式餐廚創造開闊感

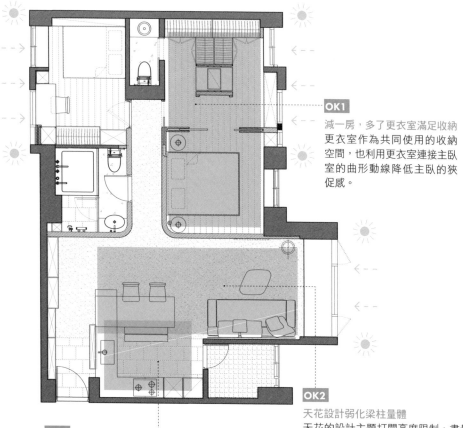

OK1

減一房，多了更衣室滿足收納
更衣室作為共同使用的收納
空間，也利用更衣室連接主臥
室的曲形動線降低主臥的狹
促感。

OK2

天花設計弱化梁柱量體
天花的設計主題打開高度限制，盡量
讓客廳高度保持在 2 米 6 不顯侷促，
也弱化原有梁柱的存在感。

OK3

開放式廚房結合餐廳功能
移除原本的隔間，改成開放式
的廚房設計，利用中島結合餐
桌的做法，使餐廚區域複合，
提升坪效。

Tips

1. 結合開放空間與機能來放大空間。

2. 非單一入口回字型動線豐富空間。

3. 梁下與壁面設收納，增加置物量。

困境 5

公領域收納不足，結構梁難以修飾

20 坪

20 坪的老宅原有的廚衛空間出現嚴重的漏水問題，加上樓高僅 2 米 6 的限制，讓整體感受較為壓迫，公領域缺乏收納空間，臥室中還有一道結構牆增添空間運用的難度。解決漏水問題後，客廳利用電視櫃結合臥榻做延伸，餐廳結合立面櫃體創造收納空間，主臥以協天花遮去大梁，再利用梁柱間的畸零空間，以蛇行簾隔出更衣室。

文—程加敏　資料暨圖片提供—好和設計

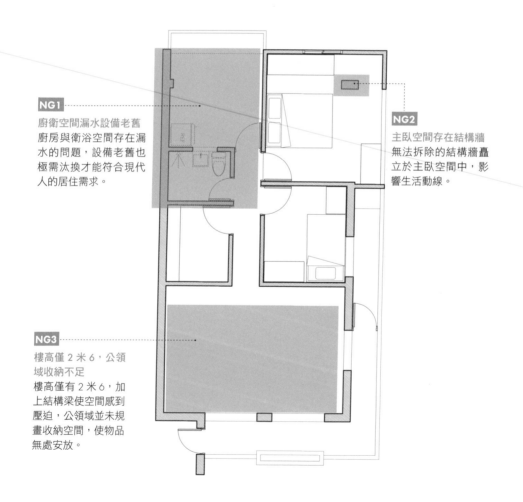

NG1
廚衛空間漏水設備老舊
廚房與衛浴空間存在漏水的問題，設備老舊也極需汰換才能符合現代人的居住需求。

NG2
主臥空間存在結構牆
無法拆除的結構牆矗立於主臥空間中，影響生活動線。

NG3
樓高僅 2 米 6，公領域收納不足
樓高僅有 2 米 6，加上結構梁使空間感到壓迫，公領域並未規畫收納空間，使物品無處安放。

解法 5

以立面創造收納空間，結構牆結合蛇行簾化為更衣間

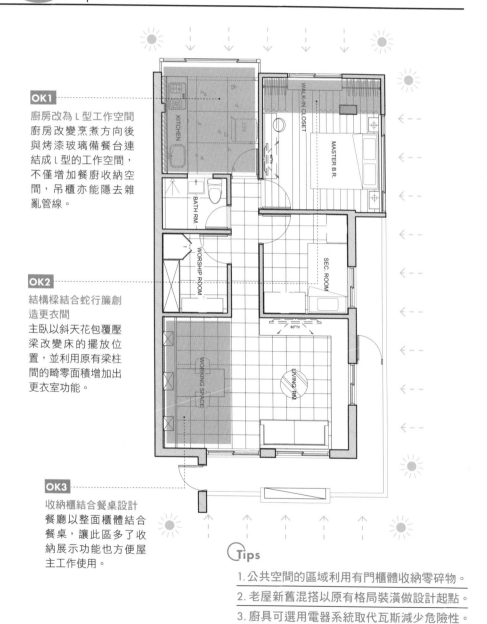

OK1

廚房改為 ∟ 型工作空間
廚房改變烹煮方向後與烤漆玻璃備餐台連結成 ∟ 型的工作空間，不僅增加餐廚收納空間，吊櫃亦能隱去雜亂管線。

OK2

結構樑結合蛇行簾創造更衣間
主臥以斜天花包覆壓梁改變床的擺放位置，並利用原有梁柱間的畸零面積增加出更衣室功能。

OK3

收納櫃結合餐桌設計
餐廳以整面櫃體結合餐桌，讓此區多了收納展示功能也方便屋主工作使用。

Tips

1. 公共空間的區域利用有門櫃體收納零碎物。

2. 老屋新舊混搭以原有格局裝潢做設計起點。

3. 廚具可選用電器系統取代瓦斯減少危險性。

困境 6 ✕ 兩房格局住六口人，私領域空間不足

|19 坪

文—程加敏　資料暨圖片提供—玥拾空間設計工作室

一家六口擠在只有兩房的 19 坪空間房間數不足，全家沒有各自獨立的區域。拆除客廳與廚房的隔間，改為半高電視牆結合長虹玻璃，以書櫃與卡座取代沙發，一側作為爺爺奶奶的休息區，後方書櫃則是小孩的閱讀區。為創造獨立小孩房，利用玻璃拉門將主臥一分為二，選用上下舖設計，有效節省空間。空間中央也特地安排掀板桌，掀起時能當書桌或遊戲桌使用。

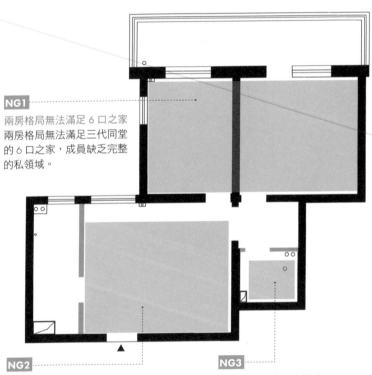

NG1
兩房格局無法滿足 6 口之家
兩房格局無法滿足三代同堂的 6 口之家，成員缺乏完整的私領域。

NG2
客廳狹小功能混雜
原始平面客廳空間狹小，長輩常用的視聽區與孩子玩耍學習的區域疊合，同時進行將會互相干擾。

NG3
衛浴僅有一套，空間小
此屋僅有一套衛浴，面盆與馬桶為傳統配置，無法應付早晨洗漱的巔峰期。

解法 6

陽台變臥房＋多功能櫃牆，重整空間秩序

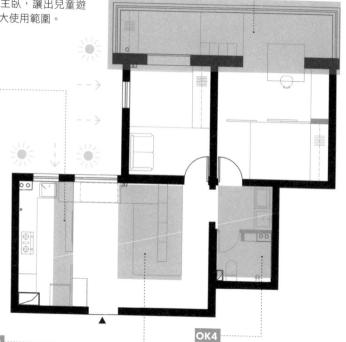

OK1

縮小主臥，陽台化為小孩房
一家六口只有兩房不夠用，
於是將陽台改造成小孩房，
同時縮小主臥，讓出兒童遊
戲區，擴大使用範圍。

OK2

一牆兩用，提升坪效
微調廚房隔間向客廳
挪移，擴大廚房，並
利用電視牆與收納櫃
區隔，一牆兩用，提
升空間坪效。

OK3

利用櫃體與卡座區隔空間
原始客廳狹小，功能也混雜，改以
櫃體與卡座劃分空間，提供全家各
自使用的區域。

OK4

二分離式衛浴增加使用效率
將衛浴空間的機能拆解，把洗手台
與面盆移出至浴室外，讓生活起居
更有效率。

 Tips

1 擴充並重塑空間屬性，建立有秩序公私領域。

2 保有彈性修改的空間，以調適小孩未來成長。

3 運用隔間與多功能家具，賦予空間多重機能。

困境 7 | 衛浴位於房子中央，收納機能不足

|18 坪

<div style="writing-mode:vertical">文—程加敏　資料暨圖片提供—戲構建築設計工作室</div>

本屋空間窄長僅南北兩側有窗，導致中央容易陰暗無光，格局配置也不合理，廚房離餐廳遠，中央還隔著衛浴，動線難以串聯。以酒店式設計為思考，捨棄客廳作為廚房，次臥改為餐廳納入冰箱與洗衣機，廚房也能當作書房使用。主臥納入原有的廚房改為儲藏室，儲藏室外則安排衣櫃，巧妙串聯收納動線，有效擴大使用空間與收納量。

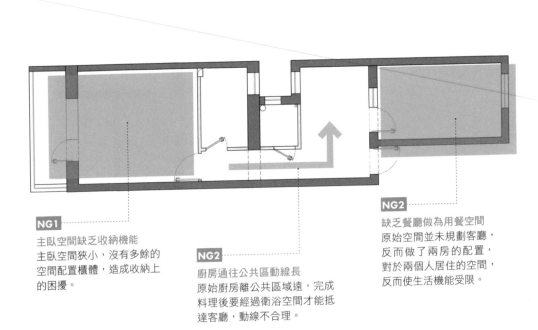

NG1
主臥空間缺乏收納機能
主臥空間狹小，沒有多餘的空間配置櫃體，造成收納上的困擾。

NG2
廚房通往公共區動線長
原始廚房離公共區域遠，完成料理後要經過衛浴空間才能抵達客廳，動線不合理。

NG2
缺乏餐廳做為用餐空間
原始空間並未規劃客廳，反而做了兩房的配置，對於兩個人居住的空間，反而使生活機能受限。

解法 7

減一房化為用餐區，擴大主臥增加收納

OK1

調動廚房，創造合理動線
原始廚房離公共區域遠，動
線不合理，調動廚房位置，
與餐廳相鄰，合併為開放式
餐廚。

OK2

減一房，多了用餐空間
只有兩人居住的情況下，
捨棄次臥改為餐廳使用，
同時也能兼當工作室。

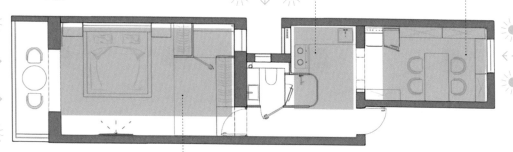

OK3

擴大主臥空間，結合儲藏室與衣櫃
主臥納入舊有廚房空間，改為儲藏
室並與衣櫃相接，完善收納功能。

Tips

1. 「居住優先」為主軸，採用酒店式套房的規劃。

2. 調動廚房，與餐廳串連，達到動靜分區的效果。

3. 捨棄社交用途客廳，強化臥室收納與視聽功能。

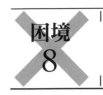

困境 8 ✕ 單面採光形成暗房，三口人共用一套衛浴

這間位於廣州的學區房，屋齡老舊面積小且格局配置不當，須先經過廚房才能抵達衛浴，單面採光使臥室成為暗房。重新盤點使用人口數與需求後，將 3 房改為 2 房，同時也將臥房移至向陽面。客廳、餐廳、廚房的位置也一併做了調整，整合後使用動線變得更順暢合理。衛浴經重新設計後改為四式分離，就算同時間使用也不用害怕受到干擾。

文｜程加敏　資料暨圖片提供｜一宅一物建築設計

NG1
衛浴僅有一套不敷使用
一套衛浴對於三口之家來說，無法應付尖峰
時段的使用情境，讓生活起居的效率變差。

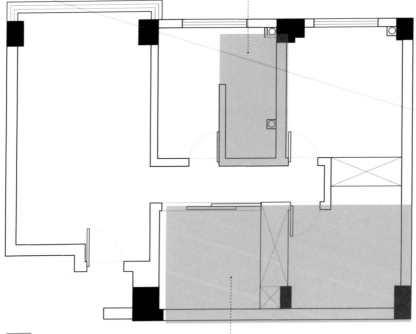

NG2
單面採光形成暗房
本屋僅有單面採光，使並聯的兩間臥室成為
暗房採光不佳。

解法 8

減一房化為用餐區，擴大主臥增加收納

NG1

3 房變 2 房，依向陽面配置
臥房數從 3 房改為 2 房，
並全數移至向陽面，好讓全
家人忙碌一天後回到家，各
自有舒適的空間可以做深度
的休息。

NG2

四分離式衛浴方便多人使用
衛浴改成四式分離，淋浴、馬桶、
洗衣、洗漱等均做了區域劃分，
就算同時要多人一起使用也不用
擔心受到影響。

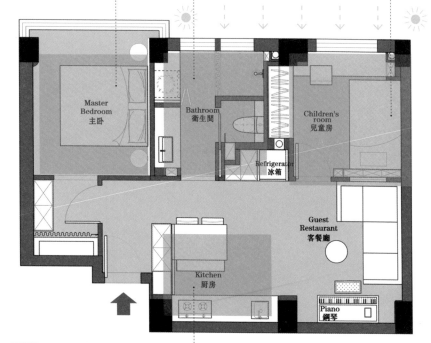

Master
Bedroom
主臥

Bathroom
衛生間

Children's
room
兒童房

Refrigerator
冰箱

Guest
Restaurant
客餐廳

Kitchen
廚房

Piano
鋼琴

NG4

位移廚房，重整動線
廚房位置做了位移，剛好
利用兩旁柱子順勢嵌入廚
具設備，連帶也整併餐廳，
使用動線變得更加流暢。

Tips

1. 原先既有結構問題利用後天設計做化解。

2. 老舊管線改以明管方式來解決排水問題。

3. 微調格局讓小空間動線變得合理又流暢。

廚房遮蔽採光，狹長空間壓迫感重

|9.3 坪

9 坪大的長型空間，要容納 2 人與 5 隻貓咪，原有廚房配置於陽台區域，吊櫃不僅阻擋唯一的採光來源，也使得屋內空氣無法循環流通，與客廳區域又有玻璃鋁門窗阻擋，也沒有專屬貓咪的生活空間。將廚房往內移，還原陽台作為貓咪的小天地，開放式廚房選用日式廚具滿足收納機能，衛浴設備選擇比一般規格略小的尺寸，讓空間不侷促。以木作窗結合玻璃分隔公私領域，讓小宅保有穿透與開放的空間感。

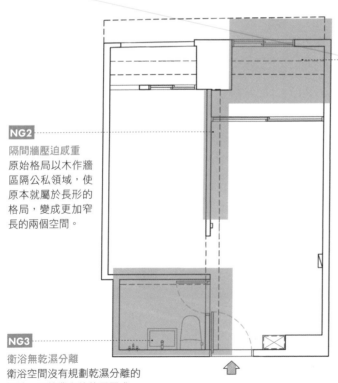

NG1

廚房位於陽台遮蔽採光
原始的廚房位於陽台區域，上櫃遮蔽了來自室外的光線，使長形格局顯得陰暗。

NG2

隔間牆壓迫感重
原始格局以木作牆區隔公私領域，使原本就屬於長形的格局，變成更加窄長的兩個空間。

NG3

衛浴無乾濕分離
衛浴空間沒有規劃乾濕分離的設計，不符業主的使用需求。

解法 9

還原陽台，藉由材質設備補足生活機能

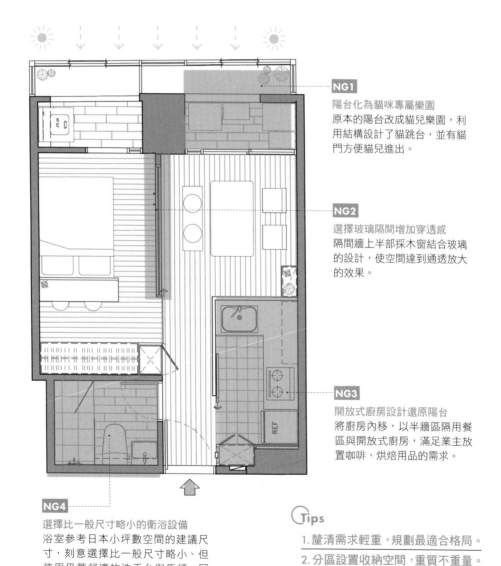

NG1

陽台化為貓咪專屬樂園
原本的陽台改成貓兒樂園，利用結構設計了貓跳台，並有貓門方便貓兒進出。

NG2

選擇玻璃隔間增加穿透感
隔間牆上半部採木窗結合玻璃的設計，使空間達到通透放大的效果。

NG3

開放式廚房設計還原陽台
將廚房內移，以半牆區隔用餐區與開放式廚房，滿足業主放置咖啡、烘焙用品的需求。

NG4

選擇比一般尺寸略小的衛浴設備
浴室參考日本小坪數空間的建議尺寸，刻意選擇比一般尺寸略小、但使用仍舊舒適的洗手台與馬桶，同時滿足乾濕分離的需求。

Tips

1. 釐清需求輕重，規劃最適合格局。
2. 分區設置收納空間，重質不重量。
3. 讓出自然光線，讓整體變更舒適。

59

困境 10

廚房封閉，衛浴空間狹小

<div style="text-align: right">| 19 坪</div>

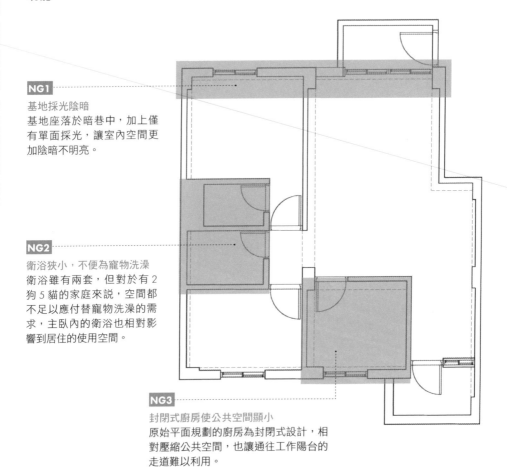

19 坪的空間，要容納 2 人，2 狗 5 貓，基地位於暗巷採光不佳，封閉式廚房設計限縮了公共空間，讓毛小孩無法盡情跑跳。拆除舊有鋁門窗，讓光線透入，廚房採開放式設計與社廳整併，同時騰出一側空間作為貓屋。將主臥衛浴與客衛合併，雖然少了一套衛浴，但卻能實現乾濕分離，方便業主照顧毛孩的生活起居，次臥空間化為更衣室與書房，具有海量的收納功能。

NG1

基地採光陰暗
基地座落於暗巷中，加上僅有單面採光，讓室內空間更加陰暗不明亮。

NG2

衛浴狹小，不便為寵物洗澡
衛浴雖有兩套，但對於有 2 狗 5 貓的家庭來說，空間都不足以應付替寵物洗澡的需求，主臥內的衛浴也相對影響到居住的使用空間。

NG3

封閉式廚房使公共空間顯小
原始平面規劃的廚房為封閉式設計，相對壓縮公共空間，也讓通往工作陽台的走道難以利用。

<div style="writing-mode: vertical-rl">文—程加敏　資料暨圖片提供—竣恩創意空間制作工作室</div>

解法 10

打開廚房，整併衛浴提升機能

NG1
整併衛浴實現乾濕分離
改造前衛浴空間狹小，將兩套衛浴空間合併，實現乾濕分離設計
方便屋主為寵物洗澡。

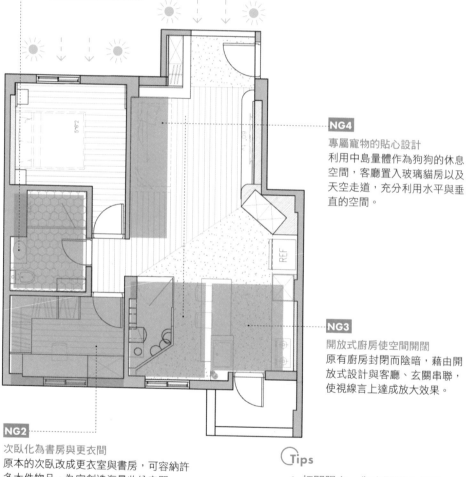

NG4
專屬寵物的貼心設計
利用中島量體作為狗狗的休息空間，客廳置入玻璃貓房以及天空走道，充分利用水平與垂直的空間。

NG3
開放式廚房使空間開闊
原有廚房封閉而陰暗，藉由開放式設計與客廳、玄關串聯，使視線言上達成放大效果。

NG2
次臥化為書房與更衣間
原本的次臥改成更衣室與書房，可容納許多大件物品，為家創造海量收納空間。

Tips

1. 打開陽台，為空間導入採光。
2. 房間衛浴各減一，換取開闊空間。
3. 複合機能設計提高空間坪效。

雖有三房，公私領域尺度均不夠開闊

| 15 坪

15 坪的空間原先規劃為三房格局，房形式看似在有限坪數內創造最大效益，但每間房卻都相當窄小。考量居住者為一對夫妻，調整後僅留下一房最為寢室，放大公私領域的居住尺度。調整入口重整動線，中島吧檯與電視牆結合，雙向滿足廚房與客廳的機能需求。擴大衛浴空間，加入乾濕分離設計，讓使用更順手。

<div style="writing-mode: vertical;">

文—程加敏 資料暨圖片提供—麓人設計、祈邑設計

</div>

NG1
機能性空間缺乏界定
公共空間必須作為客廳、餐廳、廚房等用途，導致機能混雜，連帶影響使用動線與感受。

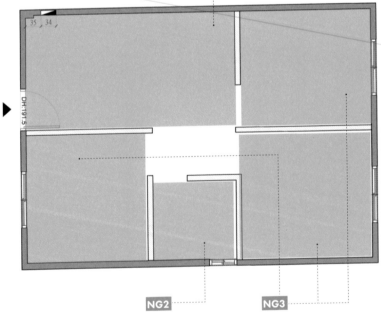

NG2
衛浴無乾濕分離
衛浴空間狹小，且無乾濕分離設計，不符業主對空間的期望。

NG3
三房格局壓縮居住尺度
原始平面為求坪效，在 15 坪的空間中隔出了三房，但每一間空間都相當狹小，反而感到壓迫。

解法 11

僅留一房，重新分配公私領域與機能

NG1

大門改開口重新定義玄關
調整入口位置，重新定義玄關區，
玄關對廁即為廚房，結合中島吧檯
補強餐桌功能。

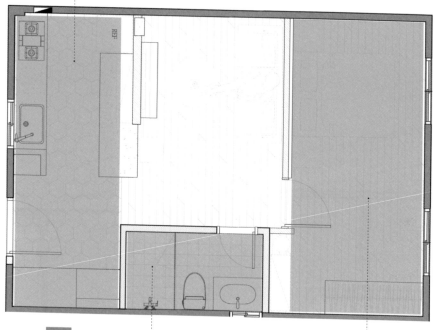

NG2

擴大衛浴空間
衛浴保持原本位置，擴大橫向寬
度，實現乾濕分離的衛浴設計。

NG3

僅留一房，同步擴大公私領域
一改過去多房的形式，透過放大尺度釋
放出完整的區塊面積給予寢室。

Tips

1. 依據居住考重新思考空間格局數。

2. 重疊方式讓小空間生活變得理想。

3. 自然材質鋪陳空間讓小家也變溫馨。

文—程加敏　資料暨圖片提供—恒田設計

困境 12

廚房狹小，
狹長屋型採光不良空氣循環不佳

| 15 坪

本案為屋齡 30 年的老公寓，狹長的屋型，讓格局配置受限，連帶影響採光與空氣循環。考量老公房有許多承重牆不能隨意更動，設計師將原有的衛生間牆往主臥方向挪動，實現三分離衛浴設計；將洗面檯外移至廊道區域，方便一家三口早起盥洗時更有效率。客廳區域改造後增加了兩扇窗，一道連結室外，一道則是銜接廚房區域的室內窗，木作造型窗可作為傳菜口，連結廚房與客廳使視線更加通暢。

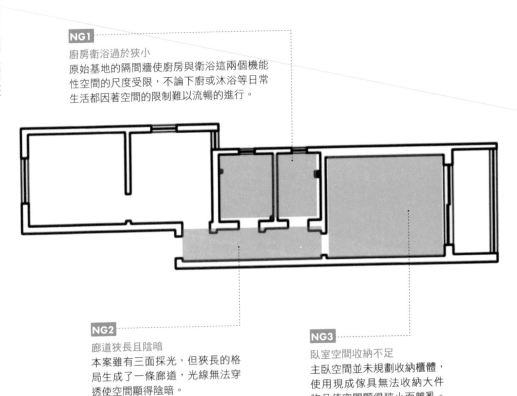

NG1
廚房衛浴過於狹小
原始基地的隔間牆使廚房與衛浴這兩個機能性空間的尺度受限，不論下廚或沐浴等日常生活都因著空間的限制難以流暢的進行。

NG2
廊道狹長且陰暗
本案雖有三面採光，但狹長的格局生成了一條廊道，光線無法穿透使空間顯得陰暗。

NG3
臥室空間收納不足
主臥空間並未規劃收納櫃體，使用現成傢具無法收納大件物品使空間顯得狹小而雜亂。

解法 12

僅留一房，重新分配公領域機能

NG1

室內開窗，延伸採光
客廳採光不足，透過增添室內窗的設計，連結廚房與客廳區域，不僅可延伸公共領域的視線，同時導入廚房光線。

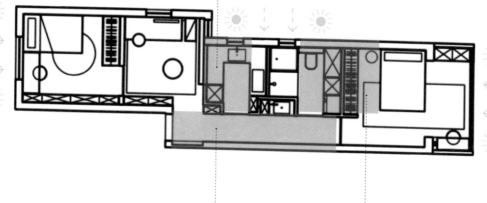

NG2

利用廊道串聯機能空間
將廊道與通往主臥的動線結合，自入門處整併玄關、收納櫃、洗面檯等機能，提高小戶型使用坪效。

NG3

擴大衛浴實現三分離設計
原有衛生間狹小，難以實現三分離衛浴，將牆面往主臥方向移動，爭取空間，並結合家政間，滿足衣物洗曬需求。

Tips

1. 導入採光，藉由燈光補足基地先天缺陷。

2. 界定生活機能重點區域，確立空間布局。

3. 確保在室內的視線通暢，延伸放大空間。

餐廚空間小，
家庭成員缺乏獨立睡眠空間

| 12 坪

本案為屋齡 30 年的老公房，狹長的屋型，讓格局配置受限，連帶影響採光與空氣循環。考量老公房有許多承重牆不能隨意更動，設計師將原有的衛生間牆往主臥方向挪動，實現三分離衛浴設計；將洗面檯外移至廊道區域，方便一家三口早起盥洗時更有效率。客廳區域改造後增加了兩扇窗，一道連結室外，一道則是銜接廚房區域的室內窗，木作造型窗可作為傳菜口，連結廚房與客廳使視線更加通暢。

文—程加敏　資料暨圖片提供—ATELIER D+Y（大海小燕設計工作室）

NG1
廚房窄小，動線不順
始基地的隔間牆使廚房與衛浴這兩個機能性空間的尺度受限，不論下廚或沐浴等日常生活都因著空間的限制難以流暢的進行。

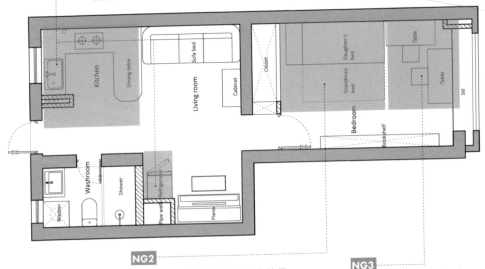

NG2
臥室僅有一間，無法滿足三人使用
原始格局臥室僅有一間，三人的生活作息不同，使用同一空間使得彼此的生活受到干擾。

NG3
書桌與工作桌位置相互干擾
書桌與工作桌在臥室內，擺放的位置讓實際使用感受互相干擾。

解法 13 利用拉門創造三房，重整廚房空間以中島取代餐桌

NG1

擴大廚房結合中島
重整餐廚空間，調整冰箱位置並置入中島取代餐桌，使公共領域更加開闊。

NG3

利用衣櫃隱藏學習桌
將學習桌的機能隱藏於大衣櫃內，使三人皆有獨立的閱讀區，上方櫃體可收納文具與書籍等相關用品。

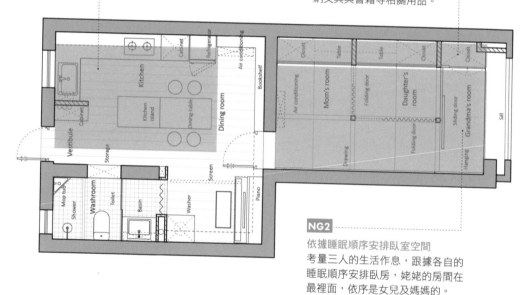

NG2

依據睡眠順序安排臥室空間
考量三人的生活作息，跟據各自的睡眠順序安排臥房，姥姥的房間在最裡面，依序是女兒及媽媽的。

Tips

1.「折疊」操作在小坪數融入居住者多樣性的行為。

2. 高度上的疊合，讓臥室可休憩還身兼儲物櫃功能。

3. 時間上的疊合，梁投影布幕邊用餐一邊觀看影片。

拿捏尺度，使機能俱全

文｜程加敏　插畫｜黃雅方

Point 1 ──→ 減少隔間，使光源透入

小住宅最怕空間陰暗，適時地移除空間中不必要的隔間，可創造出採光的最大值，只要空間明亮，小空間自然會有放大的效果。以長型格局為例，時常出現僅前後有採光的情形，消彌隔間讓採光能雙向穿透，就能夠有效地打開空間，解決採光問題。

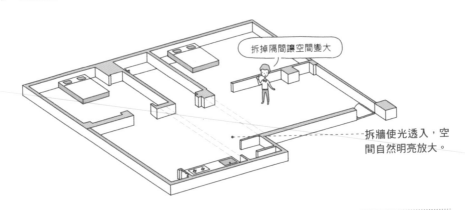

拆掉隔間讓空間變大

拆牆使光透入，空間自然明亮放大。

Point 2 ──→ 玄關寬度最小需有 95 公分

小住宅空間有限，玄關空間的尺寸以成人約 52 公分的肩寬為比例尺，通道至少要有 60 公分才不至於側身而行，將鞋櫃基本深度 35 ～ 40 公分納入考量，具有置物機能的玄關寬度至少需要有 95 公分，讓通過或蹲踞取放鞋子的行為在此不感到侷促。

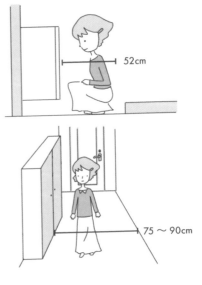

52cm

75 ～ 90cm

Point 3 ───→ 客廳基本深度為 4 米、臥室基本深度 2 米 4

公共區與臥寢區在規劃時必須分開思考，一般以客廳空間的深度來説，4 公尺左右的寬度會比較洽當，同一平面置入電視、沙發時才不會過於壅擠。臥寢區必須置入床鋪以及部份的收納空間，最少深度應留有 240 公分為佳。

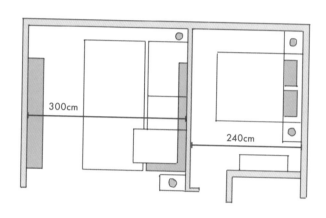

Point 4 ───→ 客廳主牆寬度不應小於 3 公尺

考量空間與動線，沙發一般會貼著客廳主牆，兩者之間須有一定的比例，一般的客廳主牆寬度落在 4～5 公尺左右，最好不要小於 3 公尺，對應的沙發寬度與茶几相加總寬可抓在主牆長度的 3/4 左右較為合適。

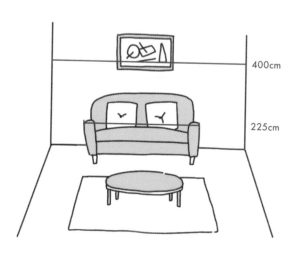

Point 5 ——→ 廚房走道預留 90 ～ 130 公分

以兩人居住空間所設置的廚房為例，廚房走道寬度建議維持在 90 ～ 130 公分，桌面同時可當作中島使用，為了讓動線順暢，使兩人可錯身而過，這樣的間距同時也能縮短操作動線，料理完轉身就可以送到餐桌上。

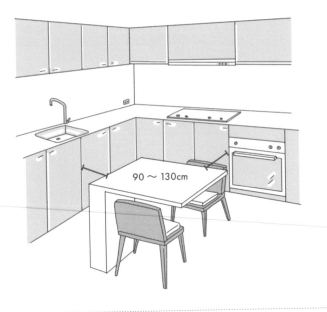

90 ～ 130cm

Point 6 ——→ 餐桌與牆面距離保留 70 ～ 80 公分

餐廳內的陳設傢具包含餐桌、餐椅，擺放餐桌時必須與牆面留有 70 ～ 80 公分以上的距離，讓使用者拉開餐椅後仍有充裕的空間；若餐桌位置與動線重疊，則必須以原本的 70 公分，再加上行走寬度約 60 公分，讓通道的寬度至少介於 100 ～ 130 公分，以便行走。

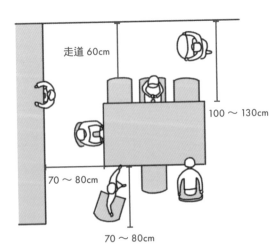

走道 60cm

100 ～ 130cm

70 ～ 80cm

70 ～ 80cm

Point 7 ──→ 結合五金，打造可完全收納的餐桌

小坪數空間坪數受限，必須在同一空間中堆疊不同的機能，
滿足生活所需。五金結合板材，可設計成下翻桌或上掀桌
板，或創造出可延展的桌面，為傢具增添彈性，可依照需求
變換型態，是小坪數空間增加坪效的手法之一。

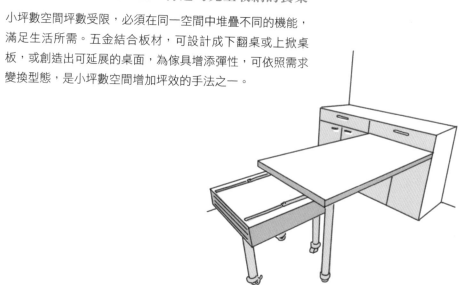

Point 8 ──→ 臥室走道最小為 60 公分

小住宅的臥室空間往往是擺張床就呈現已滿狀態，以成人的
肩寬為 52 公分為基準，要容納單人走過的通道寬度起碼必
須預留 60 公分；若房間置放衣櫃，考量門片打開後剩餘的
空間至少還可以讓另一人通過，則須留 60 ～ 80 公分左右
的寬度。

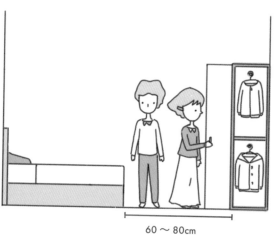

60 ～ 80cm

Point 9 ——→ 床鋪靠牆擺放

為節省空間，在臥室區域通常會將床靠牆擺放，以盡量創造空間，並空出走道，並將衣櫃靠一側牆，衣櫃的基本尺寸約為 60 公分，加上門片打開的距離，走到空間起碼必須留有 45 公分，扣掉五呎單人床的寬度後，另一側也同樣空出，讓床的左右兩邊都出現動線，床尾區域可利用角落或貼合牆壁立面設置化妝桌或放置櫃體。

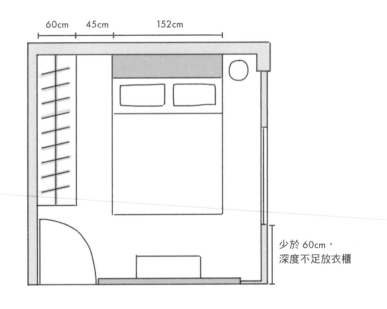

少於 60cm，
深度不足放衣櫃

Point 10 ——→ 櫃體高度 90 ～ 110 公分最好用

臥室內常配置斗櫃增加收納，高度介於 90 ～ 110 公分之間的斗櫃，方便直接拿取物品，可減少彎腰取物的頻率，使用上更便利。若房內有影視需求，需在斗櫃上放置電視，考量坐在床上觀看的水平高度，則建議選擇 80 ～ 90 公分間的高度。

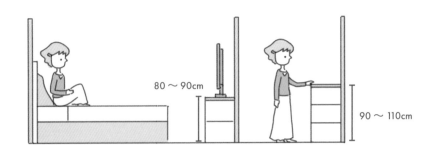

Point 11 ——→ 馬桶前方保留 60 公分迴旋空間

馬桶尺寸面寬約落在 45 ～ 55 公分寬，深度為 70 公分左右，考量使用模式式，使用者會走到馬桶面前，轉身後再坐下，因此在馬桶前方，必須少留出 60 空分的迴旋空間，且馬桶兩側也需各留出 15 ～ 20 公分的空間，才不會感到擁擠。

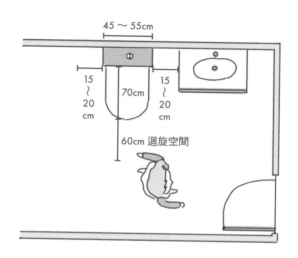

Point 12 ——→ 淋浴區最小需 90 平方公分、浴缸長度至少約 167 公分

以一般人的肩寬為基準，考量使用淋浴區時手臂會伸張，也會有彎腰蹲踞的情形，要容納這些動作的空間至少應有 90×90 公分，可再擴大至 110×110 公分，使用起來會更加舒適。浴缸基本尺寸長度約在 167 公分左右，若要配置浴缸，需考量空間長度。

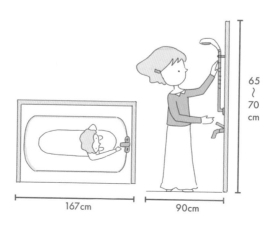

CASE

01

微調格局重置機能，
為室內注入光線

|14坪／2大人1狗

設計關鍵思考

1. 有效建構立面開口，整個空間也為室內注入光。
2. 微幅重設格局機能，讓使用更合理也符合需求。
3. 補強結構、重做防水、汰換管線，生活更無虞。

NG1

隔間過多空間狹小
三角形狀的基地中，存在許多
隔間使各個空間獨立，無法使
視覺串聯，讓空間顯得壓迫。

NG2

窗戶開口小限縮光源
受限於基地條件，原始配置窗
口少又小，限縮光源進入室內
的出入口，使室內昏暗。

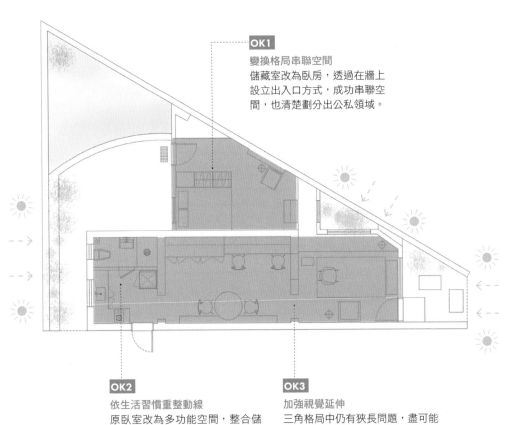

OK1

變換格局串聯空間
儲藏室改為臥房，透過在牆上
設立出入口方式，成功串聯空
間，也清楚劃分出公私領域。

OK2

依生活習慣重整動線
原臥室改為多功能空間，整合儲
藏、辦公、餐廳等機能，進入到
衛浴、廚房的動線也變得更合理。

OK3

加強視覺延伸
三角格局中仍有狹長問題，盡可能
採取不做門片，以及藉由在牆面設
立孔洞等方式，改善暗房問題。

Project Data

原始格局 客廳 ×1、餐廳 ×1、廚房 ×1、臥室 ×1、衛浴 ×1、儲藏室 ×1

完成格局 客廳 ×1、餐廳 ×1、廚房 ×1、主臥 ×1、衛浴 ×1

主要建材 樺木海洋板、磐多魔、灰泥、304 不鏽鋼

本案是興建於 80 年代初,原為南京林化所的員工住宅,它所處的位置很特別,就在一棟民樓和紅磚牆之間,正因為是「夾縫而生」的房子,不但造就出獨特的三角格局,前後也有獨立庭院。雖然它室內約 14 坪(46m²)大,再加上屋齡又相當老舊,MOU 建築工社設計師吳狀、付仕玉仍決定買下它做重新整修,作為自宅使用。

原空間裡的每個單元都各獨立,為了實現動靜分區,在南邊院子入戶牆上開了一個出入口,成功串接空間,也改善過往需繞道而行的使用方式。原始內部因開窗尺寸較小顯得閉塞,兩人圍繞天井把窗戶開口尺度作了新的調整,加上內牆上適度開孔和不做門的手法,有效將光引進室內,解決狹長格局裡中段暗房問題。

原建築為磚造結構,部分牆肩負著承重牆的功能,在無法任意改拆卸牆面的情況下,從既有條件下做重新的布局。廚房、衛浴位置不變,將原本臥房改為多功能區,儲物間則成為臥室。正因為屋齡老舊,室內管線全數重新替換,並在施作前期即預埋在牆面裡,以維持室內立面的美觀。再者牆面結構選擇拆至紅磚見底,經重新批土、粉刷等工序做補強,讓老宅更加穩固,另外,客廳、室內做了二次吊頂,加強整體的保溫與隔熱性能。由於房子位處 1 樓,易有潮濕問題,也加強了防水處理,避免濕氣影響了居住品質。

居住思考

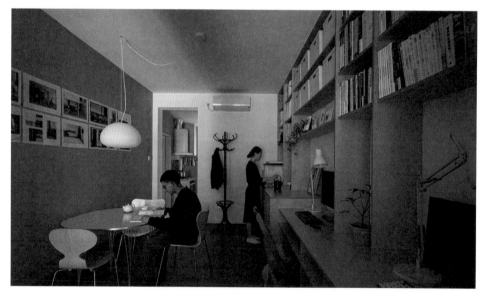

▲讓生活、工作區各得其所。格局中段整合了餐廳、工作區、儲藏收納等機能,複合形式讓需求各得其所。

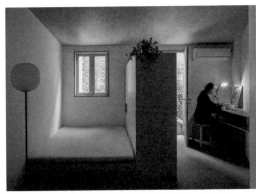

▲臥室傳遞出簡單而美好的設計。臥室的佈局，除了對調原先門和窗的位置，另也利用牆角一隅規劃了書桌區。

▶圍繞天井重新設計窗戶尺度。放大圍繞於天井兩側的窗戶尺度，消弭內外界線，也讓光線、綠意毫無阻礙的進入室內。

格 局 規 劃

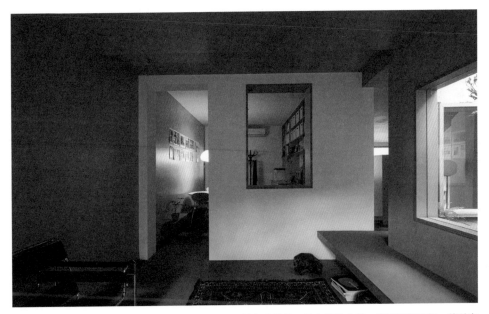

▲重新整格局讓機能更符合需求。原廚房、衛浴設於格局後段，臥室設於中間，使用相當不便，將臥室移出後，改為合理的公領域，更加貼近需求。

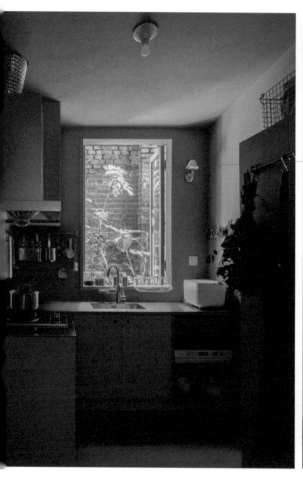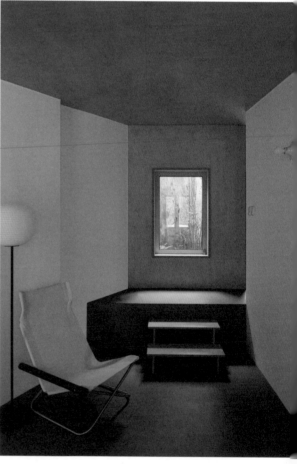

◀廚房位置不變強化使用機能。受限老舊建築關係,廚房位置不做變更,透過更換相關設備、管線,讓小環境使用機能更強大。

▶運用檯階創造遊覽式居住體驗。L型臥榻延伸至臥室,透過不同的檯階設計,在上下行進間帶來遊覽式的居住體驗。

收 納 計 畫

▲多功能 L 型臥榻承載多種功能。在圍繞天井的兩側設置了一個 L 型臥榻，它不僅是通往臥室的通道，還兼具了乘坐、收納等用途。

▼以立面整合收納儲物需求。餐廳空間立面上層為開放櫃，可收納書籍，下方則做為工作桌與收納櫃以藉此提高坪效。

找出基地優勢以設計凸顯

基地位於林業大學內的圍牆夾角,被緊靠的圍牆分割出前後兩個院子,第一任的屋主又獨立加蓋了一間,限縮了出入的通道,設計師將朝南面的空間劃為臥室,讓私領域空間與內院產生連結。

從區位圖可看出基地被圍於大學圍牆與建物之中。

透過重整格局,由外而內地安排空間,一動一靜互不干擾。

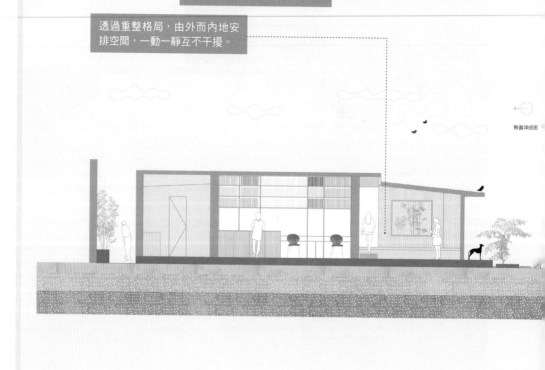

斷面詳細圖

打開空間親近自然

雖然基地並非常見的方正形狀，但建物周圍環繞著生長茂密的綠植，由於原先窗戶的開口尺度都偏小，直接地影響了室內的採光，使內部空間顯得閉塞，重新調整了天井兩側的開窗尺度，除了引納光線，也讓綠意更多地透入室內。

由手稿可見擴開的窗戶尺度，窗框與庭中的樹木，從不同方位觀看都能形成一幅端景。

CASE 02

案例解析

陽台變臥房＋多功能櫃牆，
重整空間秩序

| 19 坪 / 4 大人 2 小孩

設計關鍵思考

1 擴充並重塑空間屬性，建立有秩序公私領域。
2 保有彈性修改的空間，以調適小孩未來成長。
3 運用隔間與多功能傢具，賦予空間多重機能。

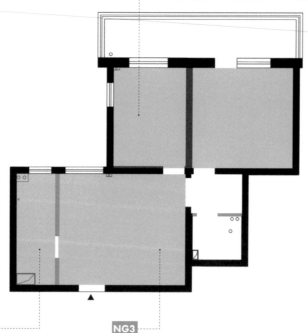

NG1
僅有兩房不符需求
原始格局雖然方正，但僅規劃了兩房，不符合一家三代老中小共同居住的需求，生活無法享有足夠隱私。

NG2
廚房空間寬度過窄
原始廚房空間寬度有限，加上以隔間牆區隔，不僅作業空間狹小，採光也受到影響。

NG3
公共區域狹小
原始空間公共區域狹小，功能混雜，限縮了一家人共聚交流的機會。

OK1

縮小主臥陽台化為兒童房
陽台改造為兒童房，縮小主臥
讓出遊戲區。

OK2

以卡座劃分空間
一家六口只有兩房不夠用，於
是將陽台改成小孩房，同時
縮小主臥，讓出兒童遊戲區，
擴大使用範圍。

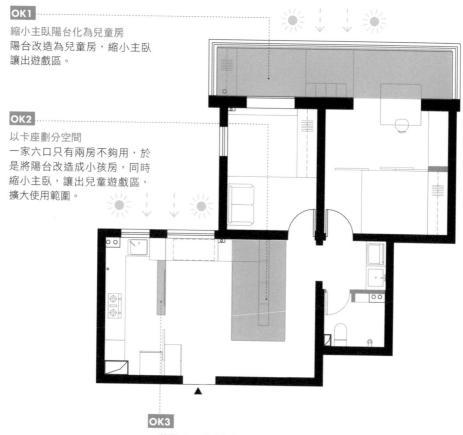

OK3

一牆兩用，提升坪效
微調廚房隔間向客廳挪移，擴大廚房，並利用電
視牆與收納櫃區隔，為牆面賦予雙重機能。

Project Data

原始格局 客廳 ×1、廚房 ×1、主臥 ×1、次臥 ×1、衛浴 ×1
完成格局 客廳 ×1、廚房 ×1、主臥 ×1、次臥 ×2、衛浴 ×1
主要建材 木地板、長虹玻璃

一家六口擠在只有兩房的 19 坪空間，雖然格局方正，但房間數不足，一雙兒女不僅沒有獨立的睡寢空間，正值學齡階段的他們，學習、玩樂也只能待在客廳，爺爺奶奶沒有能安靜看電視的休閒區，整體空間功能與動線混雜，全家沒有各自獨立的區域。首先，針對客廳進行功能劃分，拆除客廳與廚房隔間，改以半高電視牆區隔，同時嵌入長虹玻璃，通透的視覺有效讓客廳延展，也引入採光，空間不顯小。客廳不放沙發，改以書櫃與卡座結合的訂製傢具，透過至頂櫃體劃分前後區域，面對電視牆一側能作為爺爺奶奶的休息區；書櫃後方則是小孩的閱讀區，打造親子共樂的場域。客廳一側也藏進多功能餐桌與餐椅，平時將餐桌收整不佔空間，需要時就掀起桌板，能圍坐用餐。整體在劃分空間的同時，又能賦予多重功能屬性，提升小坪數使用效率。

為了擁有獨立的小孩房，利用玻璃拉門將主臥一分為二，主臥僅留 1 米 85 的空間放置床鋪，陽台與剩下的主臥整併成小孩房與遊戲區，寬 1 米 2 的陽台正好能塞下床鋪不擁擠，特地選用上下鋪的設計，有效節省空間。空間中央也特地安排掀板桌，掀起時能當書桌或遊戲桌使用，學習、玩樂一應俱全。值得一提的是，小孩床鋪的位置正好與長輩房相鄰，穿過窗戶就能進入，打造充滿童趣的環繞動線。

居住思考

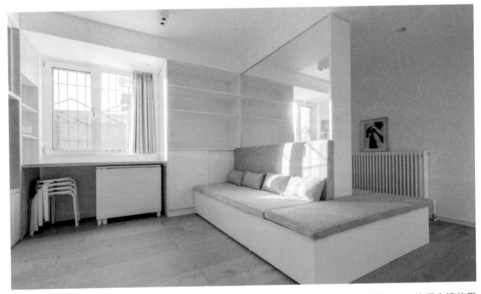

▲櫃牆＋卡座，劃分使用空間。訂製書櫃與卡座區分休閒區與閱讀區，休閒區制定 80cm 的深度讓使用時更舒適。

▶善用廊道，打造親子共讀區。小孩閱讀區卡座沿著長輩房廊道設置，卡座預留 50cm 的深度，使小孩能維持端正的坐姿。

▼一牆兩用，提升坪效。為了有效利用空間，以電視牆區隔廚房與客廳，側面開放櫃可強化收納功能。

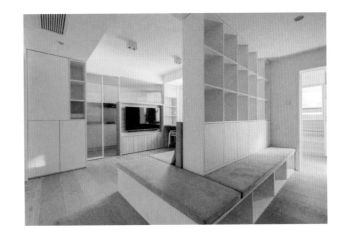

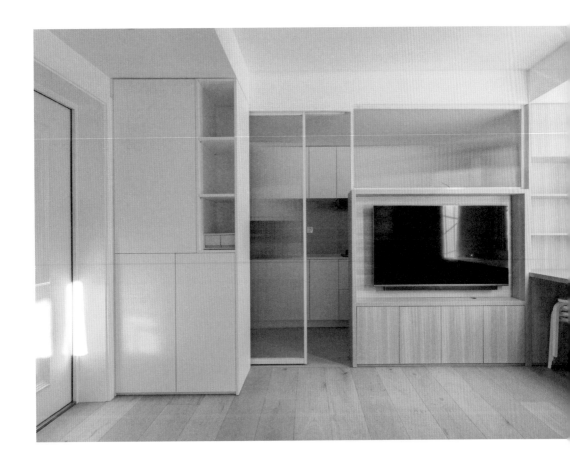

▶微調隔斷，空間更放大。廚房隔斷略微挪移，加寬廊道，上方再嵌入長虹玻璃引入光線，空間更放大。

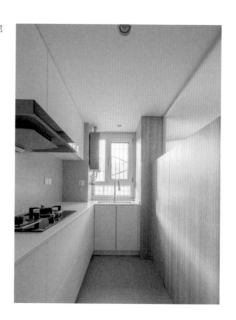

格局規劃

▼▶玻璃拉門區隔，空間不顯小。主臥一分為二，利用玻璃拉門彈性區分小孩房，通透的設計維持明亮採光與空間感。

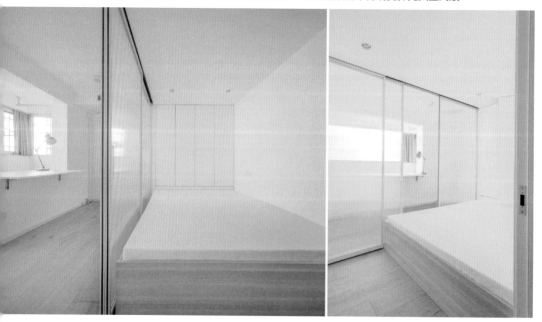

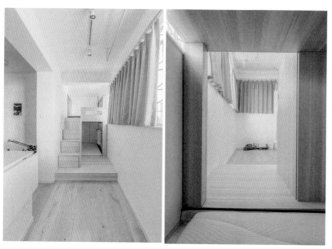

◀◀善用陽台與上下床，瞬間
多一房。嵌入上下鋪，同時利
用主臥讓出的空間安排掀板
桌，成為學習玩耍的空間。

收 納 計 畫

▼卡座量體乘載收納機能。位於公共區域的卡座，利用立面與坐墊
下方的空間收納書本玩具，並滿足公領域的收納需求。

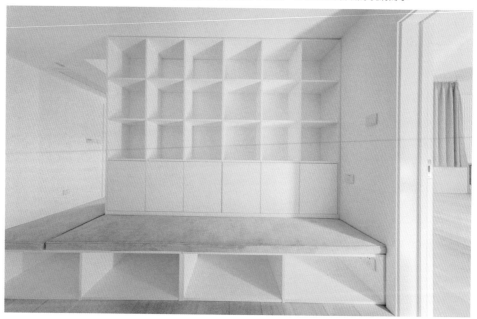

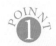

梳理邏輯制定收納計畫

對於一個只有 19 坪的六口之家,需透過良好的收納計畫,才能為一家的生活秩序奠定基礎,設計師指出,這個家的總儲物量是 21.8 立方米,等同於 456 個 20 吋登機箱的容量,將這些收納容量平均地佈於空間中,滿足家裡的每位成員。

透過充足且有邏輯的收納系統,滿足全家的生活需求。

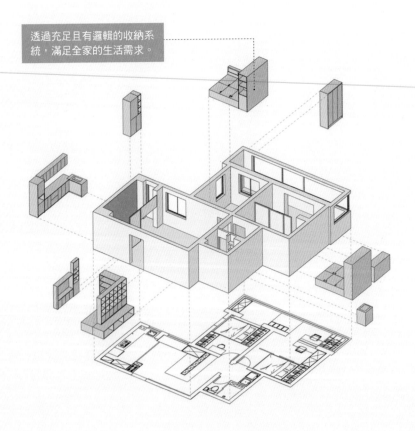

可以和孩子一起成長的家

為了滿足空間的成長變化，設計師將空間分成 8 個模塊，1 廚房、2 餐廳、3 親子空間、4 衛浴、5 爺爺奶奶房、6 爸爸媽媽房、7 小孩活動空間、9 小孩房。針對不同的成長階段，將 8 個模塊排列組合，使空間可以符合孩子的成長需求。

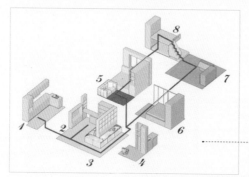

小孩學齡前，利用邊角空間整合更多的親子空間。

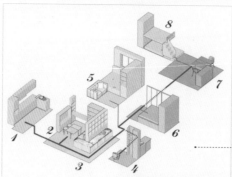

隨著小孩進入小學，每個空間功能更加明確獨立，使家庭成員各有其屋。

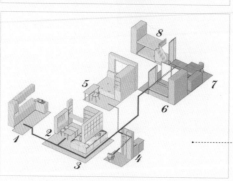

當孩子步入青春期，爺爺奶奶搬出，從六人回歸四口之家，空間得以重新分配。

讓出公領域打造家庭生活重心

| 約 **16.3** 坪 / **2** 大人、**1** 小孩

文─田瑜萍　資料暨圖片提供─舍近空間設計

設計關鍵思考

1. 休閒娛樂區作為居住空間的核心動區，兼具室內動線功能。
2. 打破擁擠又分離的蝸居狀態，增加家庭成員的情感交流。
3. 加入幾何體塊穿插弧面的柔和設計使空間更加有層次。

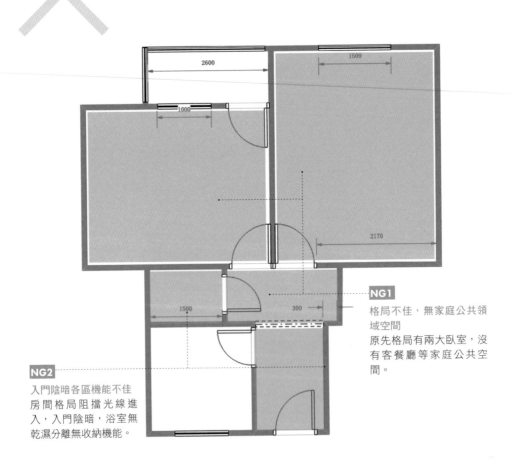

2600

1500

1000

2170

NG1

格局不佳，無家庭公共領域空間
原先格局有兩大臥室，沒有客餐廳等家庭公共空間。

1500

300

NG2

入門陰暗各區機能不佳
房間格局阻擋光線進入，入門陰暗，浴室無乾濕分離無收納機能。

OK1

打造公共領域空間引入光線
將臥室格局退縮，創造出公
共空間與光線廊道。

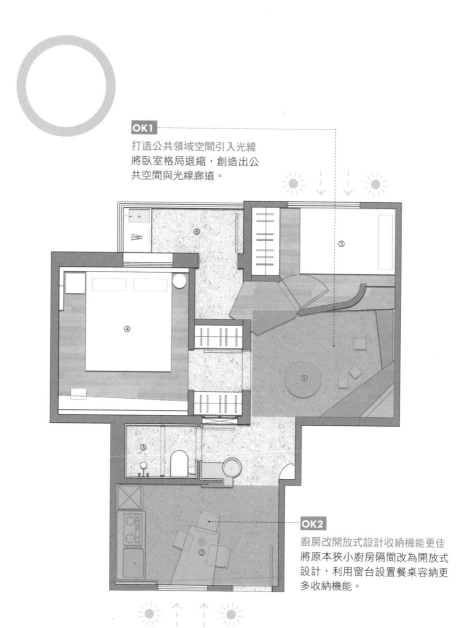

OK2

廚房改開放式設計收納機能更佳
將原本狹小廚房隔間改為開放式
設計，利用窗台設置餐桌容納更
多收納機能。

Project Data		
原始格局	主臥 ×1、次臥 ×1、衛浴 ×1、廚房 ×1、工作陽台 ×1	
完成格局	客廳 ×1、餐廳廚房 ×1、主臥 ×1、次臥 ×1、衛浴 ×1、工作陽台 ×1	
主要建材	水磨石、不鏽鋼、木飾板	

屋主為了小孩就學所購置的老屋，原始格局僅有兩間大臥室與狹小的廚房、無乾濕分離的衛浴，完全沒有客廳與餐廳等公共空間與收納機能。舍近空間設計團隊透過「借用」的設計手法，打開一部分空間來增加空間互動性，從而使整個家庭空間動線暢通無阻。設計上先將次臥的隔間以實體牆面搭配玻璃的穿透方式加上縮小面積，讓出供全家人使用的家庭公領域。

此客廳打破必有沙發與格局方正的思考模式，以牆角 45 度的角，訂製制了高低錯落的地台與壁櫃，滿足沙發、茶几與收納等功能，同時也不影響正常的行走動線，不僅可讓小孩在此活動，增加父母與孩子的情感交流，也可讓整體空間與功能的關係達到平衡。

原本狹小的廚房改成開放式設計，沿牆面上下設置櫃體，加強收納功能，並利用窗台搭配柱體與斜置玻璃桌面，讓全家人能在窗邊享用吃飯時光，創造出餐廳功能的同時也能引入戶外光線，增加室內明亮度。利用不可更動的結構柱與牆面，將原本衛浴內的洗手台移至此處釋放衛浴空間，洗手台漂浮的結構設計，美化家庭公領域的空間視覺，對角牆面也刻意以弧形牆面搭配隱藏燈條裝飾，強化室內陰暗角落。主臥也讓出部分空間，將陽台入口改從公共空間進入，不僅能引入光線也保障休息空間的私密性，主臥入口處設置走入式衣櫃可收納較大型物品，讓設計協助找到屋主生活方式和空間的平衡關係。

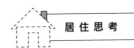
居 住 思 考

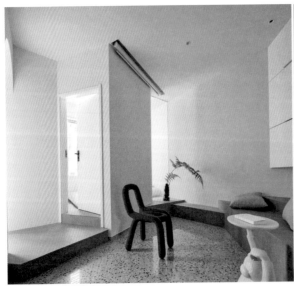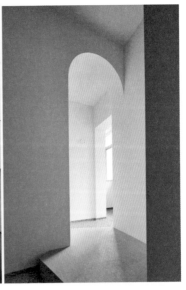

◀牆體半穿透引入公領域光線。縮小次臥空間爭取家庭公領域交流空間，牆體半穿透設計引入光線。
▶打造廊道動線保有隱私。將工作陽台入口改至主臥外，保有隱私也引入更多光線。

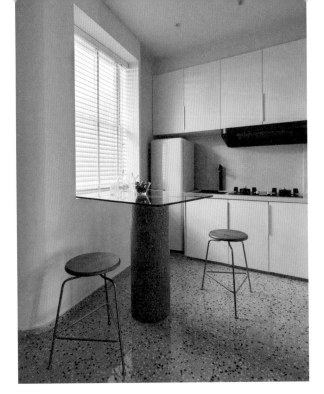

◀善用開放廚房設計納入餐廳功能。
廚房開為開放式，利用窗台創造餐
桌使用空間，賦予生活機能。

 格 局 規 劃

▶洗手台串連前後公領域。利用結構柱設置洗手
台，紅色磨石子呼應天花，串連公領域廊道關係。

▼床頭牆板呼應簡約設計風格。床頭牆板遮住老
舊窗戶結構，給予主臥安靜的休憩空間。

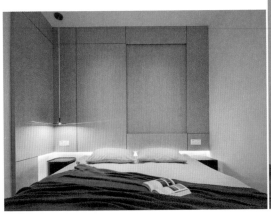

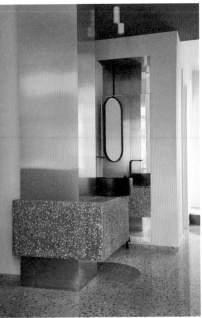

▶圓弧牆角柔化室內過多直角。圓弧牆面內藏燈條，柔化室內過多直角線條的尖銳感。

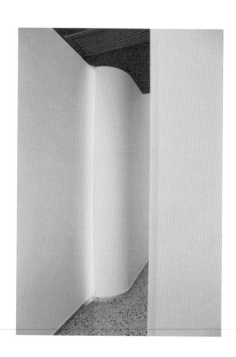

收 納 計 畫

▼利用牆體凹陷做衣櫃收納。次臥壁面設置頂天衣櫃，滿足家用收納需求。

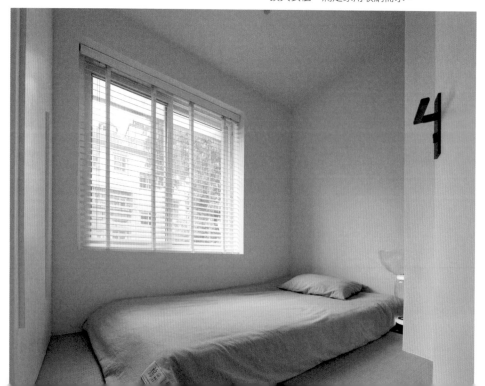

▲善用牆角打造收納休憩居所。利用 45 度牆角，以幾何線條的階梯打造休憩與收納空間。

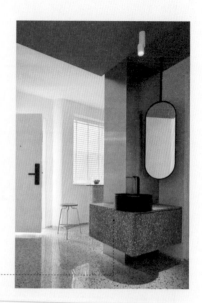

POINNT 1

漂浮洗手台串聯公領域空間

洗手台的漂浮設計，不僅善加利用不可移動的結構柱與牆體，還運用材質串聯整合家庭公領域空間，形成完整的公共廊道系統。

利用廊道空間，放置三分離衛浴的洗手台，讓使用空間與動線疊合。

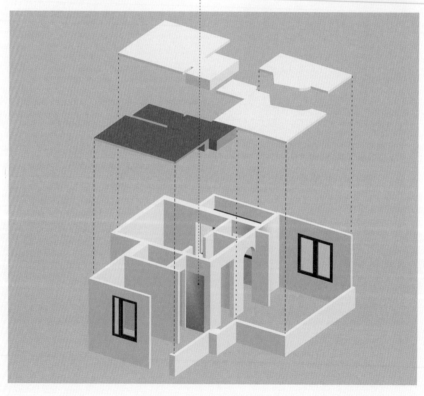

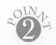

POINT ②

打破客廳傳統思考邏輯

次臥牆體弧線設計搭配穿透材質，不僅能讓次臥空間不顯狹小，也能打開客廳光線，並利用牆角的 45 度爭取到坐臥與收納的最大使用空間。

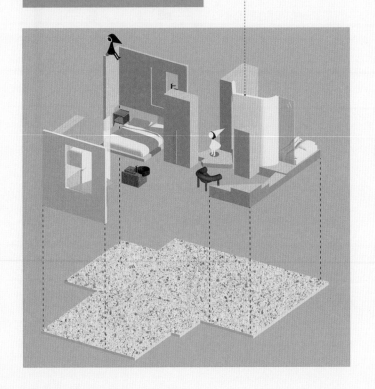

弧形牆面不僅為視覺帶來張力，同時也為次臥空間創造空間與機能。

文—余佩樺　資料暨圖片提供—清羽設計

內窗貫穿使用動線、
光源層層遞進

| 20坪／2大人、1小孩

設計關鍵思考

1. 按需求替空間進行布局，完善整體使用機能。
2. 材質、色彩做修飾，遮蔽問題還能創造亮點。
3. 反常規思考傢具擺設，更能讓小宅變得開闊。

NG1

管線外露影響美觀
原始屋況管線外露，加
上屋齡已有 20 年，為
了安全及美觀的考量，
線路必須換新重整。

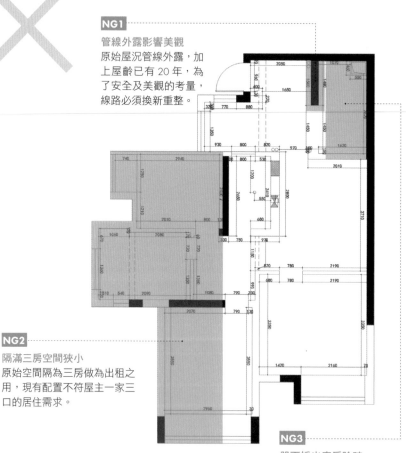

NG2

隔滿三房空間狹小
原始空間隔為三房做為出租之
用，現有配置不符屋主一家三
口的居住需求。

NG3

單面採光廚房陰暗
基地條件僅有單面採光，加
上隔間包圍使廚房區域昏暗。

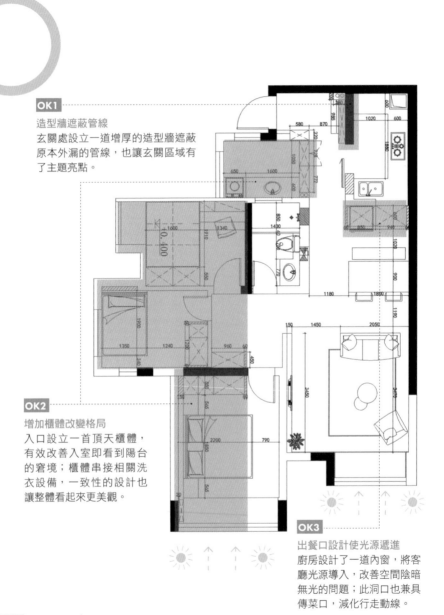

OK1

造型牆遮蔽管線
玄關處設立一道增厚的造型牆遮蔽
原本外漏的管線，也讓玄關區域有
了主題亮點。

OK2

增加櫃體改變格局
入口設立一首頂天櫃體，
有效改善入室即看到陽台
的窘境；櫃體串接相關洗
衣設備，一致性的設計也
讓整體看起來更美觀。

OK3

出餐口設計使光源遞進
廚房設計了一道內窗，將客
廳光源導入，改善空間陰暗
無光的問題；此洞口也兼具
傳菜口，減化行走動線。

Project Data		
	原始格局	客廳 ×1、廚房 ×1、廚房 ×1、臥室 ×3、衛浴 ×1
	完成格局	客廳 ×1、餐廳 ×1、廚房 ×1、主臥 ×1、小孩房 ×1、 多功能房 ×1、衛浴 ×1
	主要建材	塗料、木料、石膏線板、磁磚、絲絨

這間位於四川成都的住宅原為隔成 3 間的出租房，因坪數釋放給客廳、臥房等，再加上單面採光關係，廚房、衛浴既小又無窗，使得整個空間更顯陰暗無光；再加上廚房、生活陽台位置皆鄰近玄關處，以及管線外露情況，有著一入室即感官不佳的問題。

清羽設計創始人宋夏重新針對使用需求做了規劃，首先在入口處做了一道頂天的櫃體將陽台遮住，一邊是出入陽台隱形門，另一邊則為鞋櫃，美觀又實用。原本入室即可見廚房外露的管線，宋夏選擇將牆體加厚並把管線收於其中，她也以此做出了一面造型牆，拱形壁龕成為玄關端景也具備穿鞋椅功能。考量廚房因無窗而顯陰暗的問題，設計師在餐廚相接的牆面開了一個身兼傳菜口的內窗，串聯使用動線的同時，也順勢將客廳光線引入，為廚房補足光源；另一方面廚房環境不大，重新安排廚具設備也運用吊櫃整合電器，不佔據環境也維持檯面的整潔。至於衛浴則是在門上嵌入長虹玻璃，確保私密性的同時也間接提升小環境的採光性，此外加強衛浴防水外還搭配下沉式排水設計，利於排水也不易積水。

考量一家三口，再加上父母偶爾會來居住，整體仍維持 3 房形式，除了主臥、小孩房，另一間則規劃為多功能房。這 3 個房間裡除了設有各自的使用機能外，宋夏明白收納、多重功能對小宅的必要性，因此她利用梁柱下方、畸零地帶做出了臥榻與收納設計，徹底讓小環境的使用性能增倍。

居 住 思 考

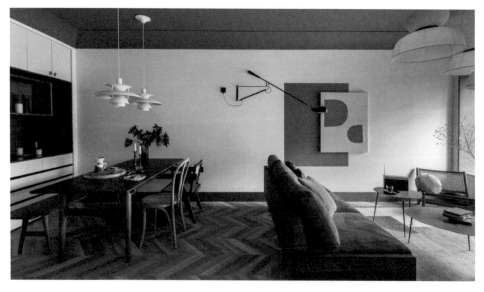

▲利用色彩延展視覺與空間。空間以白色為基底，為了讓視覺產生延展，設計師在天花上色，向上延伸手法，反而有拉長視覺與空間的效果。

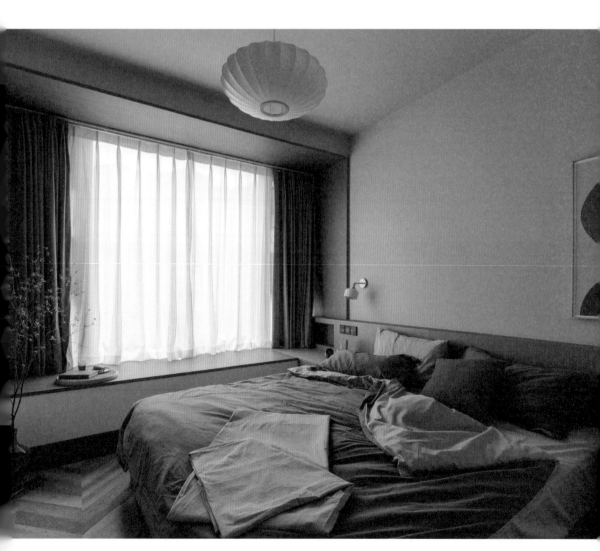

▲利用靠窗處設置床邊臥榻。坪數小更是要善加利用週邊環境，設計者運用靠窗處設計了臥榻，讓夫妻倆偶爾能坐在這進行床邊閱讀、放鬆身心。

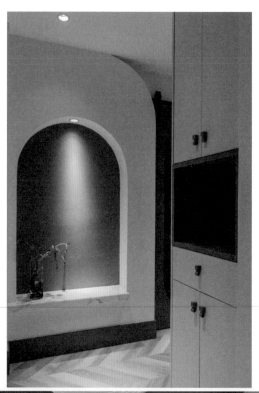

▶加厚牆面將管線藏於無形。設計者將牆面厚後，好將廚房外漏的管線包覆住，同時也設計出一道壁龕，成為入口處具意境的端景。

▼反常規做法拉大空間使用效益。宋夏認為正因空間不大，傢具擺設更要反常規思考，像客廳就結合臥榻、沙發創造出對坐形式，使用範圍反而變大了。

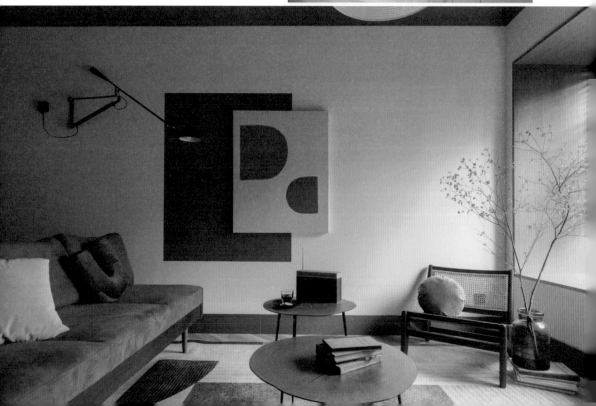

▶檯面整合讓使用動線更順暢。設計者將廚房與餐櫃檯面相整合，做好菜時不用走出廚房，透過傳送即能端上餐桌。

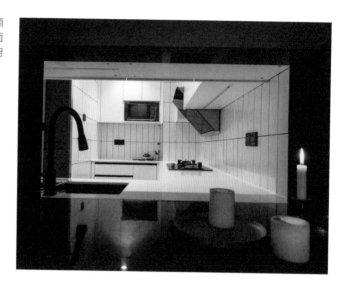

收 納 計 畫

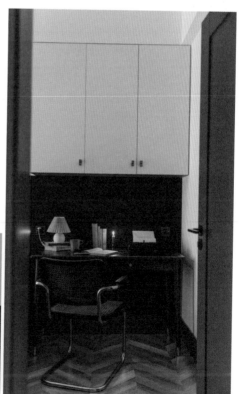

▼▶多功能房也是儲物間。多功能房內配置了書桌以及榻榻米，有短住需求時可化為簡易客房，房內的櫃體則滿足大量的收納機能。

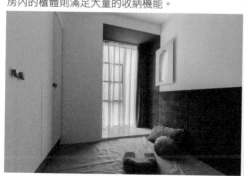

兼具儲物機能的暗門

原始空間在經過玄關後通往客廳的動線上，會經過通往工作陽台的通道，為滿足收納機能與視覺上的美觀，設計師在此區域以櫃體代替牆體，兩個櫃體中其中有一組是實際可用的收納櫃，另外一組則做為通往工作陽台的暗門。

看似櫃體的立面，其中一座為收納櫃，另一座則為通往工作陽台的暗門。

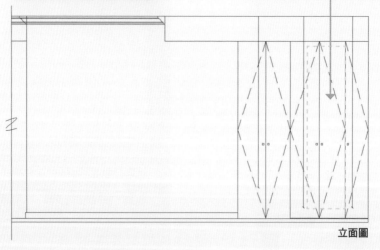

立面圖

俯視圖

使光源遞進延伸的設計

為解決單面採光使廚房區域昏暗的問題，設計師將包圍廚房的牆面鑿出一個缺口，使來自於客廳的光線能透入室內，此開口能作為傳菜之用，連結廚房與公共領域，同時也簡化日常生活的動線。

傳菜口設計同時解決採光與動線的問題。

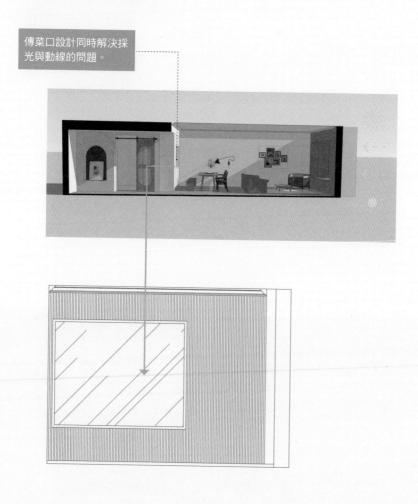

Chapter 3

套房

套房格局在都市尤為常見，由於配置僅有一室一衛，使各個機能區塊混雜在一起，同時也缺乏隱私。面對各樣不同的套間房型，設計上可運用不同手法區分公私領域，讓空間有限的套房房型也能兼備完整的生活機能。

困境 1 ✕

衛浴阻擋一方採光，私領域缺乏區隔

| 8 坪

8 坪的空間，需要整合多元收納以及完備所有機能性空間，對僅有一室的格局是不小的挑戰，原始的衛浴規劃無法滿足業主希望有大浴缸的生活想像。設計師首先在空間中置入具有穿透性的玄關，利用牆面統合廚具櫃、衣櫃、視聽櫃、化妝櫃等機能，衛浴空間調整座向使空間能有餘裕置入泡澡浴缸，賦予小宅最大的活用性。

文—程加敏　資料暨圖片提供—森境建築／王俊宏室內裝修設計工程

NG2
衛浴阻擋一方採光
基地為雙向採光，房子底端規劃為衛浴，讓浴室能擁有光線，但同時也阻隔了光線向室內空間延伸的路徑。

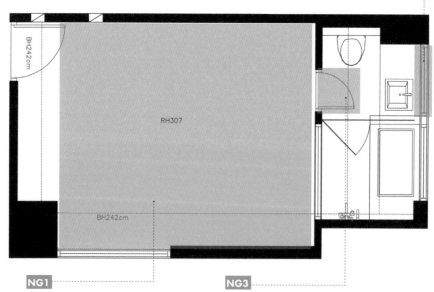

RH307

BH242cm

BH242cm

NG1
空間一覽無遺，機能混雜
室內空間沒有任何隔間，使全室一覽無遺，造成公私領域與生活機能混雜，影響生活。

NG3
衛浴空間兩門相近，使用不便
原始衛浴採乾濕分離設計，但入口門開啟後，則會遮擋住通往淋浴間的入口，必須將入口門關閉才不會影響使用動線。

**複合式設計串聯機能，
運用通透材質延伸光線**

OK1
玄關設計界定空間
入門處設計具有穿透感的微型玄關，不僅
發揮界定空間的功能，還能讓視線延伸。

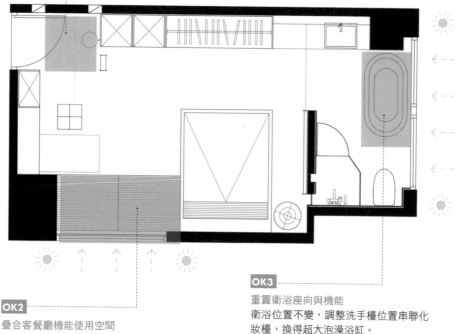

OK2
疊合客餐廳機能使用空間
臨窗區域結合了客廳與餐廳的功能，
置入懸浮餐桌，使坪效提升。

OK3
重置衛浴座向與機能
衛浴位置不變，調整洗手檯位置串聯化
妝檯，換得超大泡澡浴缸。

Tips

1. 玄關結合穿透式設計，創造區域的界定感。

2. 採用疊合式設計整合機能，客廳複合餐廳。

3. 衛浴採用玻璃拉門，釋放景深並引入光線。

困境 2　基地原為辦公室，缺乏居住所需機能

原始空間為 12 坪的辦公室，一進門就會看到衛浴的入口，狹長形的空間缺乏機能區域的界線，設計師利用隱藏門解決「開門見廁」的問題，將衛浴外牆以茶玻包覆，利用材質的反射效果放大空間，沿著立面置入鞋櫃、餐櫃、洗衣機等機能。在廚房與客廳中間置入吧檯使空間達到隔而不分的效果，以拉簾取代隔間，讓空間可適應不同的情境。

文—程加敏　資料暨圖片提供—蟲點子創意設計

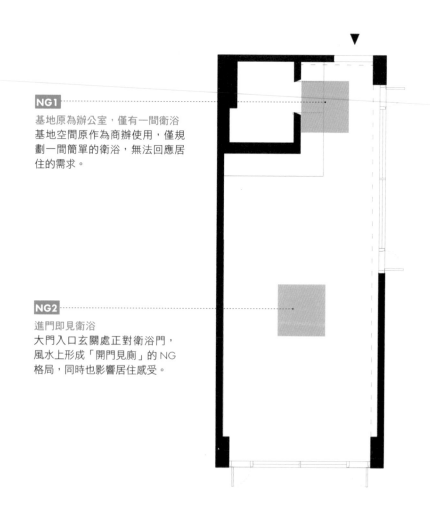

NG1

基地原為辦公室，僅有一間衛浴
基地空間原作為商辦使用，僅規劃一間簡單的衛浴，無法回應居住的需求。

NG2

進門即見衛浴
大門入口玄關處正對衛浴門，風水上形成「開門見廁」的 NG格局，同時也影響居住感受。

解法 2

以拉簾、吧檯界定區域，填入所需機能

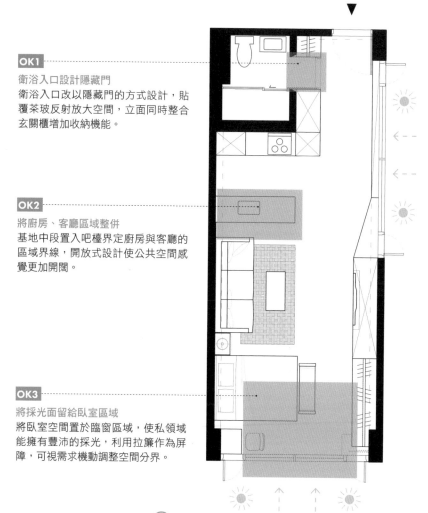

OK1

衛浴入口設計隱藏門

衛浴入口改以隱藏門的方式設計，貼
覆茶玻反射放大空間，立面同時整合
玄關櫃增加收納機能。

OK2

將廚房、客廳區域整併

基地中段置入吧檯界定廚房與客廳的
區域界線，開放式設計使公共空間感
覺更加開闊。

OK3

將採光面留給臥室區域

將臥室空間置於臨窗區域，使私領域
能擁有豐沛的採光，利用拉簾作為屏
障，可視需求機動調整空間分界。

⌒Tips

1. 利用茶玻結合隱藏門的手法，解決開門見廁的問題。

2. 一字型吧檯確立廚房空間，同時複合用餐區機能。

3. 以拉簾取代木作隔間，達到區隔公私領域的需求。

困境 3

8坪空間僅單面採光，規劃不符居住需求

|8 坪

文—程加敏　資料暨圖片提供—非關設計 Roy Hong Design Studio

業主對於此空間的設定並非「家」，而是在工作與居住空間之間的一個緩衝地帶，期望以日系風格為主，打造一個讓心靈放鬆的基地。在入門處的衛浴空間，設計師選擇以玻璃作為其中一道牆面，讓採光能透入，格局中段空間劃為臥室與客廳，利用採光最佳的臨窗處，打造多功能和室，全屋採「木作傢俱化」的設計，使坪效能完整發揮。

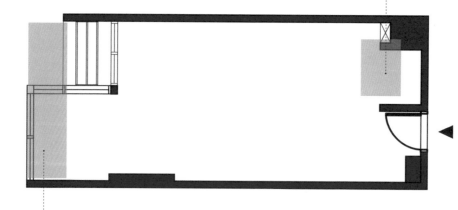

NG1
進門即見衛浴
衛浴空間規劃於入門處的玄關旁，內部設備也不符居住需求。

NG2
單面採光區域分界不明
受限於狹長的基地空間，採光來源僅有來自陽台方向的光線，公私領域也缺乏分界。

解法 3
臨窗處打造多功能和室，
立面結合收納機能

OK1

衛浴整合衣櫃設計
衛浴其中一面牆選擇玻璃材質，並結合
衣櫃，以拉簾取代門片，同時引納採光
進入衛浴空間又兼具收納機能。

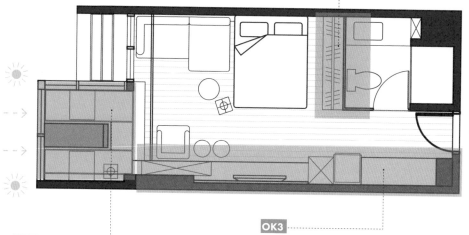

OK2

架高地坪隱藏機關設計
臨窗區域設計成架高的和室，結合隱藏
式升降桌，滿足業主對日式居家氛圍的
期待。

OK3

以立面整合收納影視機能
利用空間狹長的特性，沿著動線置入櫃
體滿足收納需求，立面同時與電視牆結
合，滿足視聽與收納展示的功能。

Tips

1. 衛浴的一面牆改用玻璃，並將衣櫥和玻璃隔間整合。

2. 窗邊設計多功能和室，藉由充足採光鋪陳閒適氛圍。

3. 沿立面置入櫃體，藉此修飾梁柱同時滿足收納需求。

困境 4　開門見灶與浴室相對，生活區域缺乏界定

| 12 坪

文—程加敏　資料暨圖片提供—森境建築／王俊宏室內裝修設計

業主買下這間小套房給就讀大學的兒女，原始空間的配置將廚房置於入門的走道處，使用空間與通往內部的動線疊合，操作區域正對衛浴入口，影響使用感受。設計師將廚房從入口處往後移，原本放置流理台的空間化為玄關櫃滿足收納機能，臥室區域與沙發均採臥榻的方式設計，以地坪的高低差凸顯分界，設計上盡量減少阻隔，使採光能完整透入室內。

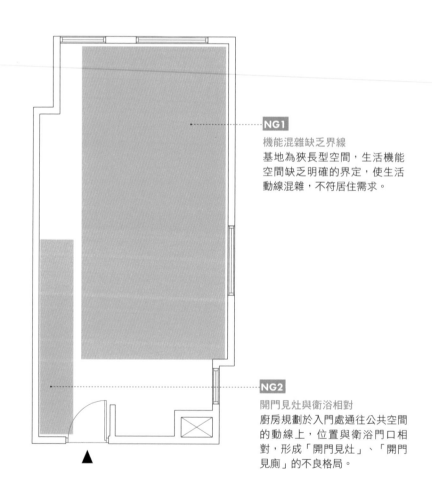

NG1

機能混雜缺乏界線
基地為狹長型空間，生活機能空間缺乏明確的界定，使生活動線混雜，不符居住需求。

NG2

開門見灶與衛浴相對
廚房規劃於入門處通往公共空間的動線上，位置與衛浴門口相對，形成「開門見灶」、「開門見廁」的不良格局。

位移廚房，以地坪落差凸顯機能區域

解法 4

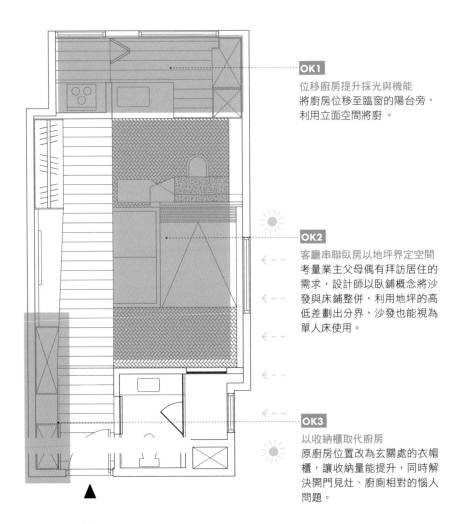

OK1

位移廚房提升採光與機能
將廚房位移至臨窗的陽台旁，
利用立面空間將廚。

OK2

客廳串聯臥房以地坪界定空間
考量業主父母偶有拜訪居住的
需求，設計師以臥鋪概念將沙
發與床鋪整併，利用地坪的高
低差劃出分界，沙發也能視為
單人床使用。

OK3

以收納櫃取代廚房
原廚房位置改為玄關處的衣帽
櫃，讓收納量能提升，同時解
決開門見灶、廚廁相對的惱人
問題。

ⓣips

1. 改變廚房位置，改善採光同時解決「開門見灶」的問題。

2. 利用地板高低差界定客廳與臥房，沙發也能當作單人床接待客人。

3. 廚房採複合式設計，整合廚電、冰箱的櫃體延伸出平台，增加坪效。

空間狹長，公私領域無明顯界限

| 12 坪

原始空間為狹長型的套房，廚房、衛浴、陽台靠一側串聯，將格局分為兩個長方形，一眼看透的格局，缺乏公私領域的界定與收納空間。設計師將採光最好的區域劃為公領域，讓客廳與工作區域整併，以小盒子的概念圍塑就寢空間與衣櫃，形成「盒中有盒」的有趣畫面，同時也為需要包覆感的睡眠區域提供安穩的空間感。

NG1

單面採光，光源又因陽台減少
套房狹長的屋型僅有單面採光，採光面的空間扣除陽台的面積，使光線更加限縮。

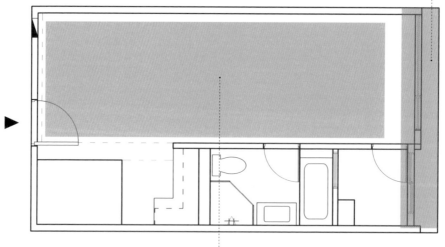

NG3

公私領域無明確分界
此空間的廚房衛浴以及陽台串成一線，公領域以及私領域沒有明確的分界，生活機能不足。

解法 5 依採光需求程度安排公私區塊

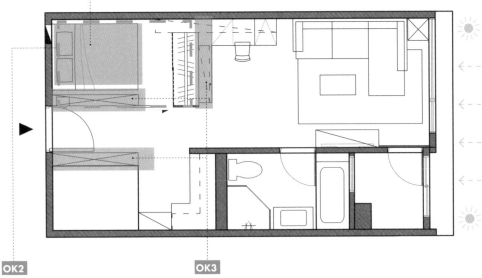

OK1
依照現需求布局
將採光最佳的區域設為日常活動的
公共區域，依次安排工作區，將光
線需求最低的臥室安排於門口旁。

OK2
置入小盒子界定臥室空間
主臥刻意稍微降低一點天花
的高度，讓視覺上看似在空
間中置入了一個小盒子，讓
空間有了內外之分。

OK3
利用立面置入收納機能
沿著門口的玄關區域以及工
作區的立面，設計師利用空
間置入櫃體，可供業主收納
與展示自己的收藏。

Tips

1. 將採光最好的一面劃為公領域。

2. 工作區與客廳整併，使視覺更開闊。

3. 以置入小盒子的概念圍塑臥室空間。

困境 6

衛浴空間排擠廚房，使走道陰暗

| 12 坪

原始空間為三房格局，由於衛浴的位置處於格局中央，排擠廚房的空間，同時也讓走道顯得陰暗，多隔間的設計讓空間顯得零碎；重新規劃後僅留一房，將廚房移出採開放式設計，原本狹小的衛浴空間採三分離式設計，讓生活起居更有效率。主臥採雙拉門設計，結合更衣間的鏡面拉門，使視覺呈現放大與穿透的效果。

文—程加敏　資料暨圖片提供—邑舍室內設計

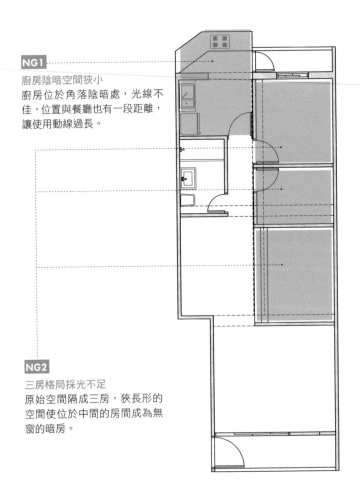

NG1
廚房陰暗空間狹小
廚房位於角落陰暗處，光線不佳，位置與餐廳也有一段距離，讓使用動線過長。

NG2
三房格局採光不足
原始空間隔成三房，狹長形的空間使位於中間的房間成為無窗的暗房。

解法 6

減一房擴大空間，廚房採開放式設計

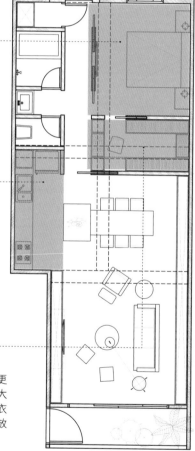

OK1

兩房併為一房，雙拉門增加動線
將原始的兩房重新規劃為一間大主
臥，雙拉門設計可汲取光線，同時創
造更自由無拘束的行走動線。

OK2

廚房位移，採開放式設計
改變廚房的位置，將廚房移往鄰近客
餐廳的公共區域，開放式設計不僅可
增加與家人的互動，同時也讓作業空
間更有餘裕。

OK3

更衣間乘載整體收納量能
原本的兩房空間改為主臥與更
衣間，更衣間的設置滿足了大
量的收納需求，除了儲藏衣
物，大件物品如行李箱也能放
置其中。

Tips

1. 原始的三房縮減為一房，同時擴張公私領域。

2. 廚房往外移，採開放式設計與餐廳空間疊合。

3. 主臥結合更衣間，為空間創造豐富的收納量。

大門與衛浴門相對，壓縮公領域

|10 坪

原始空間的廚房為封閉式設計，讓公共領域變得狹小，廚房也缺乏採光，設計師將隔間拆除，採開放式設計將客廳、餐廳、廚房等空間整併，減輕空間的壓迫感。在衛浴與臥房前增設一道短牆，區隔公私領域，同時解決兩門相對的問題，並利用空間置入櫃體增加收納

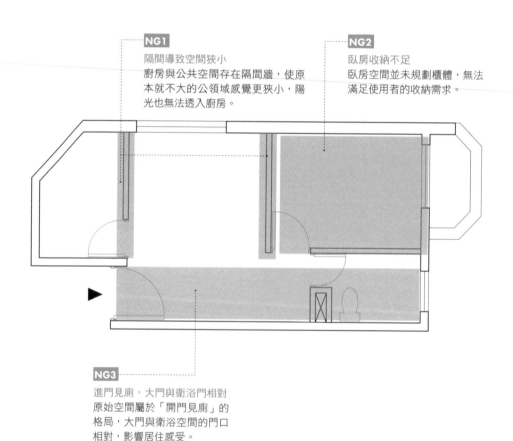

NG1
隔間導致空間狹小
廚房與公共空間存在隔間牆，使原本就不大的公領域感覺更狹小，陽光也無法透入廚房。

NG2
臥房收納不足
臥房空間並未規劃櫃體，無法滿足使用者的收納需求。

NG3
進門見廁，大門與衛浴門相對
原始空間屬於「開門見廁」的格局，大門與衛浴空間的門口相對，影響居住感受。

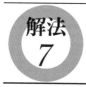

解法 7

減一房化為用餐區，擴大主臥增加收納

OK1

移除隔間公領域更開闊
移除原本區隔廚房與客餐廳的
隔間牆，改採開放式的廚房設
計，使公領域的視覺更開闊，
採光也能延伸至廚房角落。

OK4

增加櫃體收納衣物。
在留出走道寬度後，利用剩餘
空間設置頂天櫃體。

OK2

利用地坪高低差塑造玄關
在原有地坪上鋪設木地
板，利用高低落差區隔玄
關與客廳的空間。

OK3

加一道短牆，虛化衛浴入口
在衛浴空間外增設一道短牆，並利用
空間置入櫃體增加收納輛，同時讓大
門與衛浴門相對的問題得到緩解。。

Ⓖ**Tips**

1. 將採光最好的一面劃為公領域。

2. 工作區與客廳整併，使視覺更開闊。

3. 以置入小盒子的概念圍塑臥室空間。

困境 8 廚房狹小，缺乏書房空間規劃

| 11 坪

屋主時常在家工作，也重視用餐空間需要有可以辦公的空間與獨立的餐桌。設計師保留了主臥的位置，改變客廳的坐向，採用可 360 度旋轉的電視，讓臥室與客廳兩個空間都可滿足視聽需求。公共區域因著方位改變，多出了可以做為工作區域的空間，廚房區域也向外推，以玻璃門結合書櫃的方式，連結不同機能的空間。

文—程加敏　資料暨圖片提供—奇逸空間設計

NG1
公共區域缺乏書房規劃
原始規劃將客廳與中島型的餐廳結合，對向牆面作為電視牆，並無可供業主閱讀的書房空間。

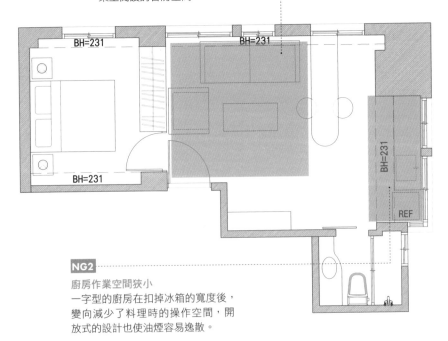

NG2
廚房作業空間狹小
一字型的廚房在扣掉冰箱的寬度後，變向減少了料理時的操作空間，開放式的設計也使油煙容易逸散。

解法 8 | 改變客廳座向，在公領域加入書房機能

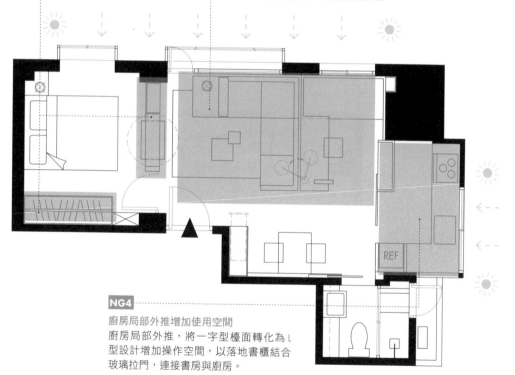

NG1
旋轉電視滿足雙向視聽需求
梁下空間設計可雙向旋轉的
電視，讓臥室空間也能滿足
視聽需求，衣櫃則改變方
位，同時兼顧收納需求。

NG2
改變電視方位，公領域多了書房功能
改變電視牆的方位，以 L 型沙發界定客廳
與書房的疆界，利用原本的電視牆空間
增加了玻璃鐵件桌，化為用餐區域。

REF

NG4
廚房局部外推增加使用空間
廚房局部外推，將一字型檯面轉化為 L
型設計增加操作空間，以落地書櫃結合
玻璃拉門，連接書房與廚房。

Tips

1. 擴大廚房區域，結合玻璃拉門使光線能穿透，阻隔油煙。

2. 更改客廳坐向，新增書房空間，利用畸零空間化為餐桌。

3. 拆除區隔臥房與客廳的隔間衣櫃，改以旋轉電視櫃取代。

困境 9

採光不佳，缺乏玄關區域收納

|10 坪

狹長的空間僅有單面採光，原始臥室配置於格局的中段，使空間陰暗，玄關區域沒有空間可以放置櫃體收納出入用品。設計師將鄰近露臺的區域劃為主臥空間，同一平面銜接更衣室滿足收納機能，剩餘的空間則將餐廚空間納入，透過複合式設計讓廚房與餐廳的機能結合，玄關處則透過縮短浴缸長度，為入門處創造深度，多出了設計玄關櫃的空間。

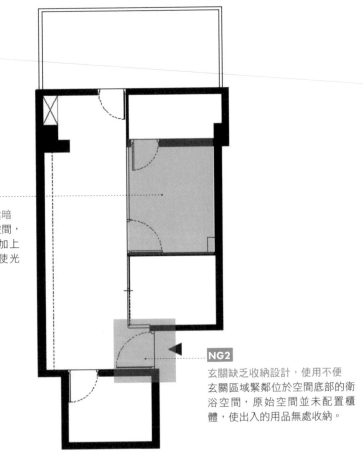

NG1
採光不佳，臥室陰暗
基地為狹長形的空間，
僅有單面採光，加上
臥室位於中段，使光
線無法介入室內。

NG2
玄關缺乏收納設計，使用不便
玄關區域緊鄰位於空間底部的衛
浴空間，原始空間並未配置櫃
體，使出入的用品無處收納。

文—程加敏　資料暨圖片提供—陶璽空間設計

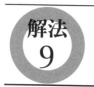

還原陽台，藉由材質設備補足生活機能

NG1

打開空間，主臥結合更衣間
拆除臥房的隔間牆，將主臥規
劃於擁有極佳視野的大露臺
旁，同時結合更衣間設計，讓
空間放大同時滿足收納需求。

NG2

廚房空間複合用餐機能
主臥的另外半邊空間，扣除更
衣室後，做為廚房空間，ㄥ型
流理台結合中島，使廚房複合
餐廳的使用機能。

NG3

浴室內縮，創造玄關收納
透過縮短浴缸的長度，爭取空間作
為玄關區域的鞋櫃，增加收納容量。

Tips

1. 拆除主臥隔間牆，讓戶外的光線能透入室內。
2. 廚房納入主臥空間，結合吧檯複合用餐機能。
3. 縮短浴缸創造收納空間，滿足玄關收納需求。

空間僅規劃衛浴，剩餘機能尚未填入

| 8 坪

原始空間僅配置了衛浴空間，剩餘的機能空間都尚未規劃，就算空間不大，設計上仍希望能做到讓公私領域具有可分隔的功能，讓設計更貼近居住者的需求，玄關旁的立面結合鞋櫃與廚具，剩餘的空間則將具有飽滿採光的中段作為客廳，臥室空間以拉門取代牆面，平時也可以打開，方面屋主自由切換一房或兩房的情境。

文—程加敏 資料暨圖片提供—Double 倍果設計有限公司

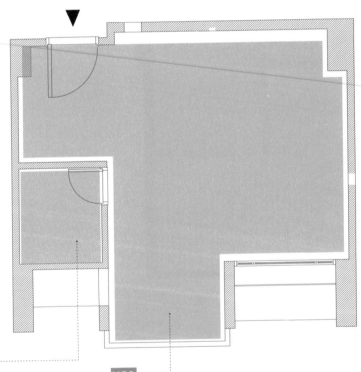

NG1
基地僅配置衛浴，生活機能空間尚未區分
基地僅配置了衛浴空間，其餘機能空間如廚房、臥室、客廳等空間尚未規劃。

NG2
沒有隔間，無法區分公私領域
原始空間沒有任何的隔間，可以區分公私領域，使室內空間一覽無遺。

解法 10

僅留一房，重新分配公領域機能

NG2
電視牆錨定公共場域
保留陽台區域，使採光能完整的介入公共空間，設計電視牆使客廳有了中心感。

NG3
以活動門片取代牆面
臥室空間利用架高的地坪區隔空間，隔間以活動門片取代，平時可完整地敞開。

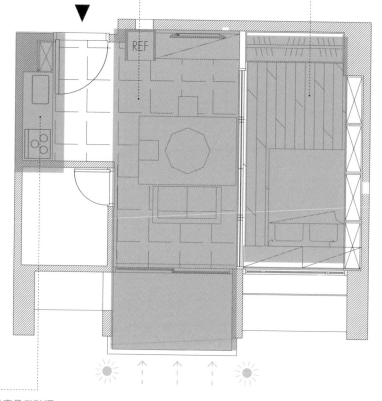

NG1
玄關整併廚具與鞋櫃
入門玄關處沿著行進動線與生活模式，利用梁下空間置入頂天櫃體收納鞋子，剩餘的立面空間則規劃為流理台，利用上下櫃的空間滿足餐廚收納。

Tips

1. 保留陽台使採光能完整的透入室內空間。

2. 以活動隔間與架高地坪區分客廳與臥室。

3. 玄關立面置入櫃體，同時連接廚房流理台。

原始空間為一房一衛的規畫配置，屋主藏書多，希望能有專屬的書房空間，臥室區域也希望能與客廳空間有所區隔。設計師運用動線在廚房區域置入洗脫烘設備，解決機能問題，客廳空間以半高牆區隔出書房，同時利用結構梁下的空間分別在書房與主臥區域加入足量的置物櫃，滿足困擾小住宅的收納問題。

文｜程加敏　資料暨圖片提供｜弘悅國際室內裝修有限公司

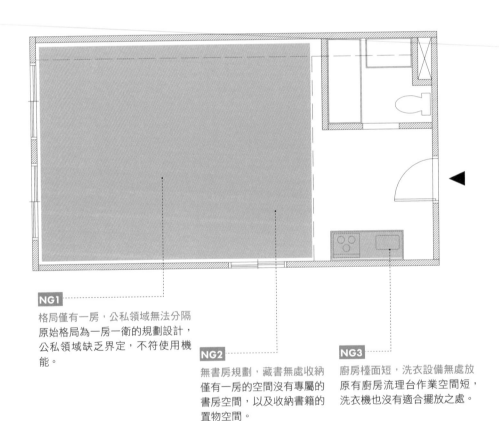

NG1

格局僅有一房，公私領域無法分隔
原始格局為一房一衛的規劃設計，公私領域缺乏界定，不符使用機能。

NG2

無書房規劃，藏書無處收納
僅有一房的空間沒有專屬的書房空間，以及收納書籍的置物空間。

NG3

廚房檯面短，洗衣設備無處放
原有廚房流理台作業空間短，洗衣機也沒有適合擺放之處。

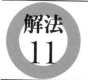

解法 11　公私域結合書房，重新分配領域機能

NG1

巧妙運用梁下空間收納
結構梁橫跨書房空間與主臥，
設計師索性運用梁下空間，規
劃整排的書櫃以及衣櫃。

NG3

衛浴改為拉門使用更順暢
衛浴的門片原本會與玄關
門互相干擾，改為拉門型式
之後，讓生活動線變得更順
暢。

NG2

半高電視牆區隔客廳與書房
在公共區域中，以半高電視牆區隔半
開放書房空間與客廳，主臥採霧玻拉
門，讓光線能向內延伸。

NG4

玄關沿動線整併流理台與洗衣設備
原始空間缺乏戶外陽台空間，設計師
將洗脫烘設備整合於玄關處的廚房區
域，使用空間與動線疊合，提升坪效。

Tips

1. 公領域以半高電視牆結合書房與客廳空間。

2. 流理台結合洗脫烘設備，增加小宅使用機能。

3. 利用結構梁下方空間規劃整排收納。

節省空間，讓機能一應俱全

文｜程加敏　插畫｜黃雅方

Point 1 ⟶ 加一點隔間，區分公私領域

套房的平面空間，為一室一衛的格局規劃，開門後便一覽無遺是許多套房的格局問題，在空間中加入隔間，讓公私領域有別，也能提高居住時的休息品質。為增加通透感可用木格柵或是玻璃等材質，讓空間仍保持一定的開闊感。

Point 2 ⟶ 半牆設計界定區域、放大空間

在小空間中，採開放式設計的大原則下，可利用半牆高度的隔間或不坐滿的方式區隔空間，在客廳與書房的中間植入半牆，一則可坐沙發背牆，一則可倚放書桌，讓視線仍能串連，有空間放大的錯覺。

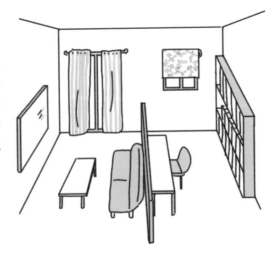

Point 3 ——→ 將公領域設置於採光處

為了讓套房的室內空間通透明亮，可依據作息時間與生活習慣，選擇公領域的位置，將客廳置於臨窗處，戶外的採光可最大化地進入到室內空間中，整體視覺也可有放大的效果。

Point 4 ——→ 活動拉門，變換空間大小

套間若怕增加隔間使空間顯得壓迫，可以活動拉門的方式取代部分隔間，使空間保有彈性，若空間為一人居住，平時可將門片開啟使空間能互相串連，讓空氣流通，夜間則可關上，提升隱私性與安全感。讓空間可依需求靈活變化。

Point 5 ——→ 跳脫傳統沙發配置思維

套房空間有限，為了不使客廳壓縮到其他的空間，捨棄傳統主沙發配置的位置，改以單椅組合，利用不同高低與造型的單椅增加空間的層次感，在使用上更加靈活，以免室內在傢具進場後，壓縮到居住者真正使用的空間。

Point 6 ——→ 一字型廚房，走道寬度起碼預留 75 公分

一字型廚房為套房內最常見的類型，為節省空間也出現許多中島結合餐桌使用的做法，流理臺與中島間的走道寬度需預留 75 公分的寬度，使一人可以通過，也可視情況安排回字型動線，使廚房的使用狀態更加多元。

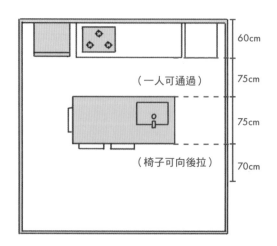

Point 7 ──→ 臥室立面結合壁櫃增加收納

臥室空間連結使用習慣，會需要放置衣物與其他物品，在平面有限的空間下，可利用壁面空間「長」出收納櫃體，櫃體若放置於床頭須注意深度不可太深，以免造成壓迫感，此外也可以利用床尾或是床側的立面結合櫃體。

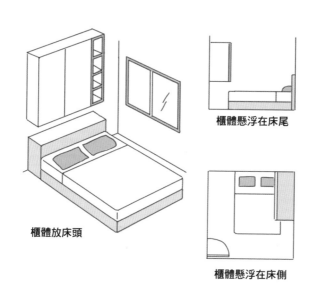

櫃體懸浮在床尾

櫃體放床頭

櫃體懸浮在床側

Point 8 ──→ 洗手台外移擴大衛浴使用空間

若衛浴空間過於狹小，把洗手台挪出，設計成二分離式衛浴也能爭取使用空間，若空間居住兩人在使用上也能更加地有效率。將洗手台挪出後，預留放置馬桶加上淋浴空間的長度約為 165 公分，分離式作法有效提升使用感受。

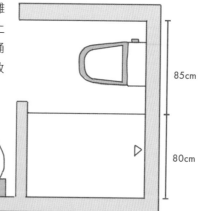

85cm

80cm

CASE

01

多功能中島，
營造小格局放大感

|8坪／1大人

設計關鍵思考

1. 捨棄部分衛浴功能，換來室內格局規劃的合理性。
2. 小空間收納盤點現有物品，量身規劃避免空間浪費。
3. 少實體隔間保持通透，套房式格局可避免侷促感。

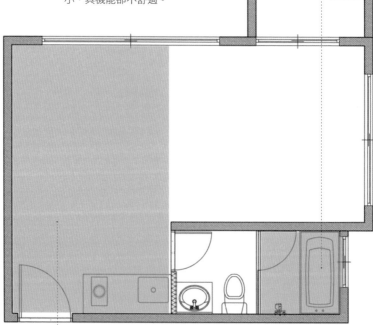

NG1

全機能浴室壓縮廚房空間
浴室有浴缸等四件式設
備，但使用上仍顯空間狹
小，具機能卻不舒適。

NG2

格局配置不合理無收納空間
入門即見廚房且無可放置冰箱的
空間，動線上也無鞋櫃安置處。

OK1

軟材質界定隱私空間保穿透
利用布簾類的軟性材質隔出隱私區塊，必要時才關上，平時可保持室內通透感。

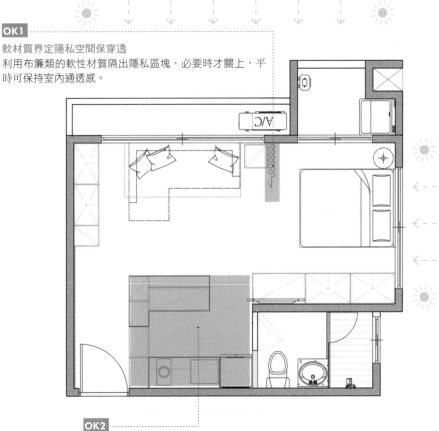

OK2

縮減浴室尺度釋放與餐廚空間
拆掉浴缸將浴室尺寸縮小，讓出冰箱空間，
增加中島吧台的多功能區。

Project Data

原始格局 不方正的開放空間 ×1
完成格局 主臥 ×1、衛浴 ×1、多功能區 ×1（中島／客廳）、廚房 ×1
主要建材 訂製系統櫃／QS 超耐磨木地板（魚骨系列）／賽麗石檯面

這個案例原始格局極差，入門即見廚房且狹小，同時也無冰箱與鞋櫃的安置空間。浴室雖為含浴缸的四件式衛浴，但空間使用上並不舒適。捷筑室內設計設計總監馬菁伶透過重新配置格局大小與彈性的空間界定，讓 8 坪大的微型住宅也能擁有夢幻中島，並將中島吧檯結合鞋櫃、收納櫃的多機能設計，增加原本無規劃的收納空間，同時也界定出玄關位置。格局上在捨棄浴室裡的浴缸、縮小浴室面積後，讓出空間重新配置機能區，廚房因此有了安置冰箱的空間，並重新規劃廚具尺寸納入中島檯面，平日可在此工作、用餐邊眺望窗外綠景，讓心靈有喘息空間。牆壁安裝了可 270 度旋轉的壁掛電視架，無論在床上、沙發或中島區都能觀看電視，滿足屋主喜好。。

以木工搭配系統櫃的方式結合雙方優點，沿屋內周圍非採光壁面設置頂天櫃體，藉由盤點現有物品的方式規劃收納層板高度，屋主的整套高爾夫球具也能收納其中。配色上挑戰小空間多以白色來營造放大感的傳統思維，牆面以灰色與藍色系作為設計主軸，搭配人字拼的木地板，整體空間不顯壓縮。為求室內保有通透的空間舒適度，以軟性的布簾材質作為臥室隔間，需要時拉上可避開開門見底的無隱私感，保有隔間彈性，也爭取了預算空間。

居住思考

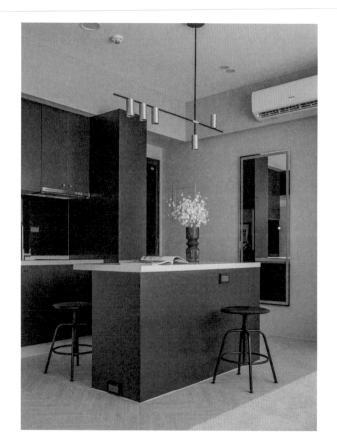

▶跳色對比營造空間氛圍。跳脫小空間用白色放大的思考方式，利用灰藍色階作為主色讓空間氛圍更沈穩。

▶視線穿透空間不壓迫。大片
自然光源讓室內明亮，穿透性
的隔間手法讓僅 8 坪的室內不
顯侷促。

▼中島整合機能界定屋內動
線。中島檯可作為工作桌、餐
桌與廚房備餐檯等多功能使
用，也整合了原本零碎的動線。

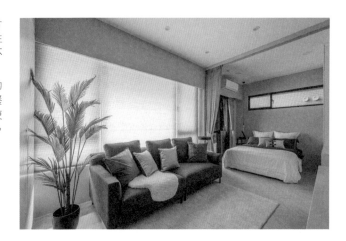

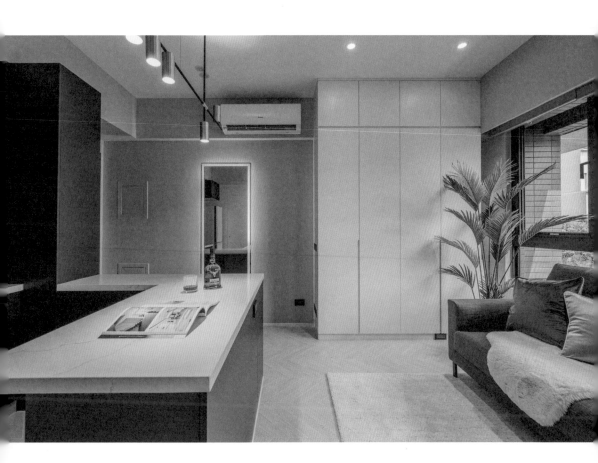

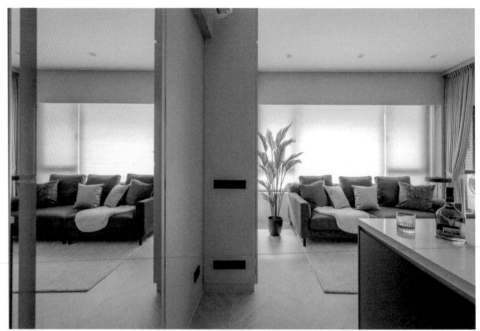

▲玄關轉換回家心情。用中島做為玄關與室內的界定介面,達到回家的心情轉換儀式感。

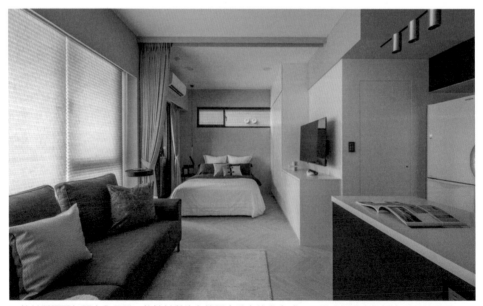

▲軟材質隔間打開室內侷限。軟性材質的布簾隔出臥室的私密感,不用時打開也能讓室內保持通透。

收 納 計 畫

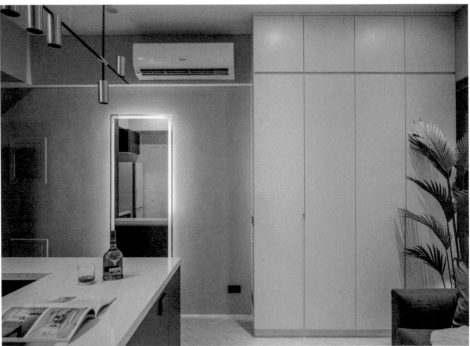

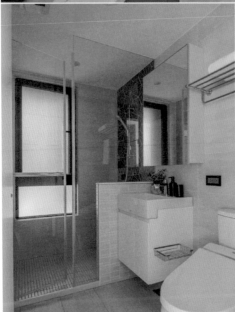

▲盤點物品整合櫃體規劃。盤點需收納物品與規劃系統櫃層板高度的思考，達到合理的收納空間佔比。

◀設置浴櫃增加收納。衛浴空間設置鏡櫃與浴櫃可以收納小物，讓視覺更清爽。

POINNT
①

中島廚房引出合理動線

削減浴室配置讓出廚房合理空間,並利用中島結合收納與檯面機能
成為多功能區域,可在此遙望室外綠景,後方壁面特意安置黑色烤
漆玻璃,就算背對也能看綠意映照。

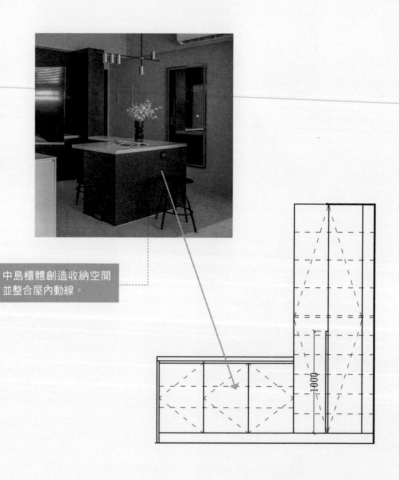

中島櫃體創造收納空間
並整合屋內動線。

以立面收整櫃體與電視牆

利用衛浴空間的牆面，將衣櫃與電視櫃整併於同一立面，電視下方則設計斗櫃使收納量放大。

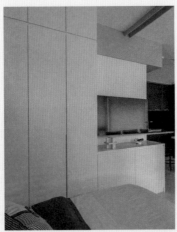

櫃體頂天設計提升收納量。

文—程加敏 資料暨圖片提供—心墨室內裝修設計有限公司

CASE

02

牆面整合收納櫃體，機能傢具賦予空間靈活度

| 8坪 / 2大人

設計關鍵思考

1. 加強空間採光優勢，拿掉阻礙，提升明亮度。
2. 簡化動線整合公共區域創造複合式空間機能。
3. 兩側邊牆面規劃廚櫃、收納櫃減少視線阻隔。

NG2

廚房狹小難以使用

存在於套房空間的廚房，雖說本就是求有就好，但原始廚房空間僅容旋馬，讓操作顯得侷促。

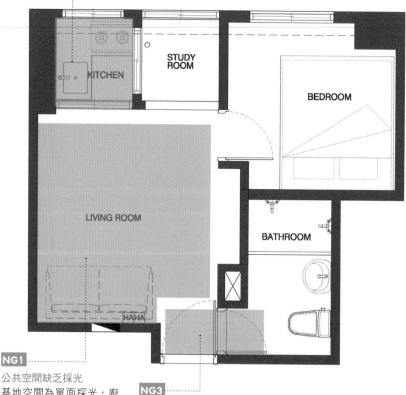

NG1

公共空間缺乏採光

基地空間為單面採光，廚房、閱讀室、臥房沿窗布局，使室外光線無法照亮公共空間，廁所也無窗。

NG3

大門影響衛浴使用動線

原始格局衛浴位於入門右方，右開的大門在開啟時會擋住衛浴入口，使出入不便。

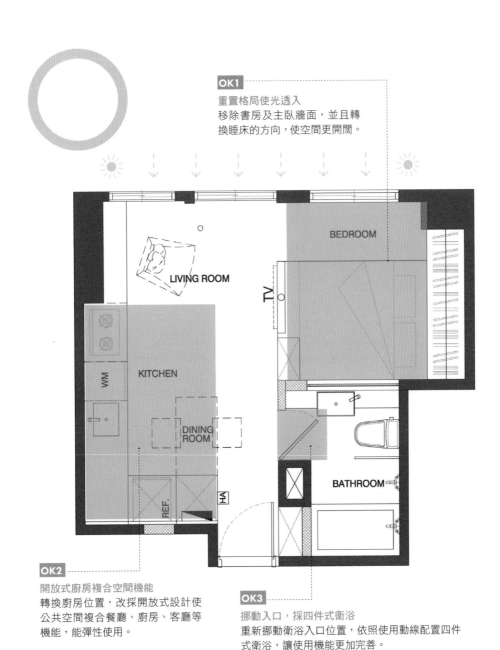

OK1
重置格局使光透入
移除書房及主臥牆面，並且轉
換睡床的方向，使空間更開闊。

OK2
開放式廚房複合空間機能
轉換廚房位置，改採開放式設計使
公共空間複合餐廳、廚房、客廳等
機能，能彈性使用。

OK3
挪動入口，採四件式衛浴
重新挪動衛浴入口位置，依照使用動線配置四件
式衛浴，讓使用機能更加完善。

Project Data

原始格局 客廳 ×1、廚房 ×1、主臥 ×1、書房 ×1、衛浴 ×1
完成格局 客廳 ×1、餐廳 ×1、廚房 ×1、主臥 ×1、衛浴 ×1
主要建材 美耐板、白色木地板、大理石磁磚、木紋磚

屋主將之前出租的空間收回作為新婚房，但原始兩房一廳的格局塞在只有 8 坪大的小空間裡，房間位置阻擋了單面採光，使得空間不但擁擠昏暗，也因為通風不良瀰漫著潮濕氣息。從事推拿師工作的屋主期待小空間能有乾淨明亮的感覺，而且除了具備完善的生活機能之外，還要能擺得下一張單人按摩床，好作為工作室在家裡服務有推拿需求的人。

設計師重新檢視空間與環境的關係後，發現其實位在 2 樓的小宅有很好的採光，從窗戶看出去正好對上充滿綠意的樹梢，由於坪數實在有限，空間規劃以兩人居住為主，最多增加一位學齡前的小朋友。為了能延攬更多綠意及採光，拿掉不必要的次臥及主臥隔間，同時將廚房從角落釋放，移到入口左側形成一個開放空間，並且設計一張折疊桌讓空間運用更靈活，既可以是客廳、餐廳和廚房，也足夠放置一張單人按摩床。

衛浴也是空間的另一個改造重點，原始格局的衛浴入口位在大門右側，開門後就檔住了進出動線，加上屋主希望有完整的四件式衛浴設備，平時可以享受沐浴泡澡的休閒感，於是挪移了入口位置，重新配置浴缸和淋浴，檯面式的盥洗櫃增加收納空間，並且在隔間牆上利用清透玻璃延續採光，大幅提升了衛浴的明亮清爽感。

小坪數最不能忽略的收納機能，儘可能整合在兩側牆面，讓中間區域保持視線上的開闊，且全室採用高明度的白色展現利落感，在局部櫃體勾勒灰綠色，讓空間與窗外景色相互輝映。

居住思考

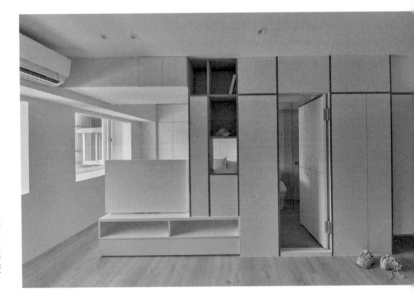

▶改變衛浴入口使動線順暢。原本的衛浴入口在大門開啟時會遭到阻擋，改變入口連帶讓使用動線更加順暢。

格 局 規 劃

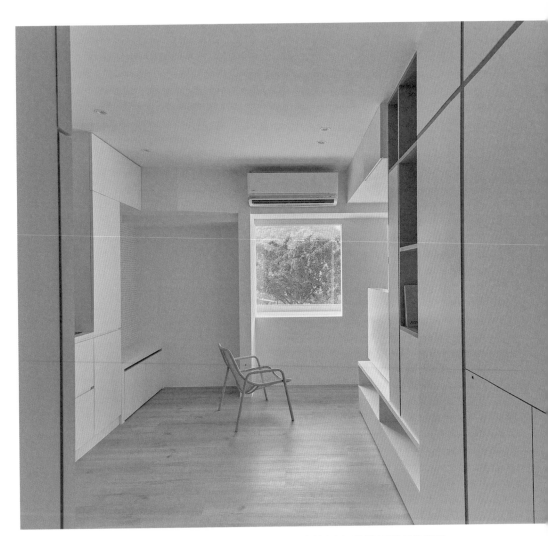

▲調整擋光格局納入陽光與綠意。移除靠窗隔間後，放大空間的採光輛，整體空間也更為寬闊。

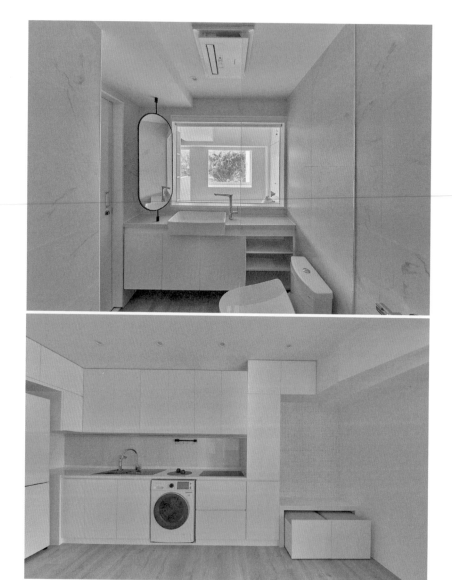

▲清透玻璃引入光線告別昏暗。打開局部隔間牆改用玻璃讓光線也能穿透進入衛浴。
▼開放式廚房複合公領域。廚房採開放式設計，使公共區域的機能重疊，空間更寬闊。

收納計畫

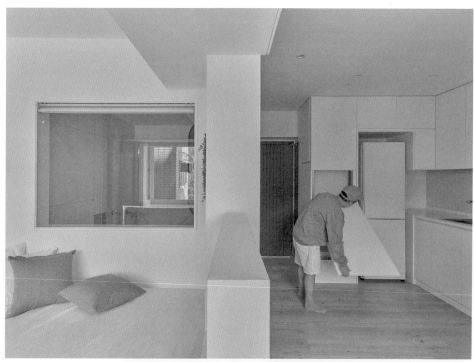

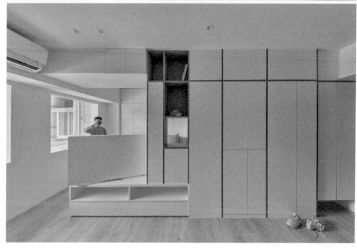

▲可收納折疊餐桌讓空間使用更彈性。開放式廚房搭配收納折疊餐桌，使公共區能隨需求變換使用。

▶電視牆複合立面收納櫃機能。設計師用立面將電視櫃、收納櫃與浴室門片整合，賦予牆面大量的收納機能。

公共領域疊合客餐廳機能

套房格局最難解的問題就是僅有一室，難以滿足區域機能，設計師重置廚房位
置，改採開放式設計，使入門後的公共空間，疊合了廚房、餐廳、客廳、工作
區域等多樣機能，設置可摺疊收起的桌板，使空間的運用度更加靈活。

入門後整個空間的公領域呈現在眼前，此區
域可包含各式使用情境，使坪效完整發揮。

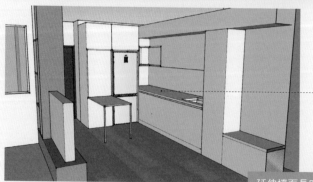

延伸檯面長度，擴大料理時的
工作尺度，使操作更加順暢。

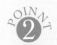

旋轉電視發揮分隔機能

就算是僅有一室的臥房，在居住上也期望能讓居住空間公私有別，設計師透過櫃
體延伸為電視牆，利用電視螢幕做為區隔量體的一部分，能巧妙遮蔽臥鋪區域，
能雙向轉動的電視則讓影視需求可在不同的空間下實現。

可雙向使用的電視，同時也發揮
區隔公私領域的機能，讓僅有 8
坪的空間產生內外的次序。

臥室區域採臥鋪設計，業主可直
接置入床墊省去買床架的經費，
讓空間更整潔俐索。

在場域中置入方盒，
界定區域與機能

| 13 坪 / 2 大人

文—程加敏　資料暨圖片提供—平凡工事室內設計工作室

設計關鍵思考

1. 休閒娛樂區作為居住空間的核心動區，兼具室內動線功能。
2. 打破擁擠又分離的蝸居狀態，增加情感交流。
3. 幾何體塊穿插弧面的柔和設計，紅色點綴喚醒空間簡約的靈魂。

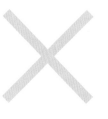

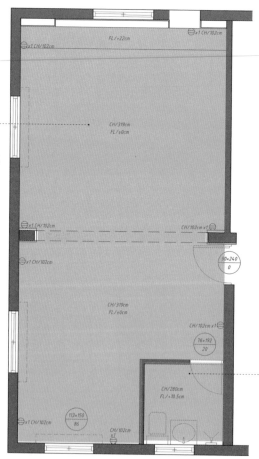

NG1

缺乏隔間空間一覽無遺
原使空間作為視聽室之
用，還設有調酒吧檯，
不能當作臥房。

NG2

廁所空間狹小
原始衛浴空間僅
作為洗手間，若
在此沐浴空間將
顯得侷促。

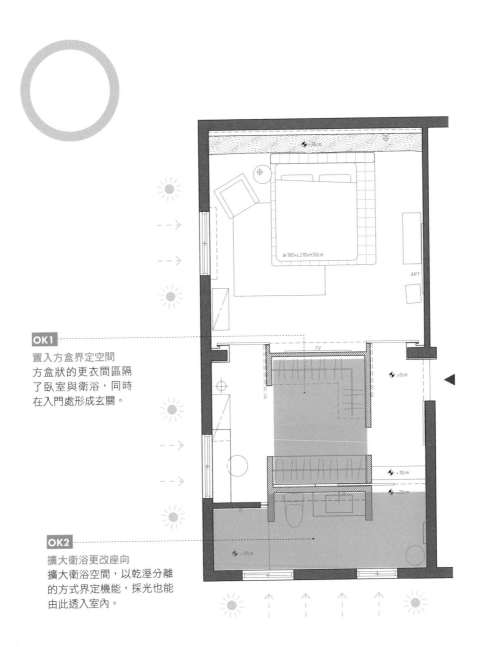

OK1

置入方盒界定空間
方盒狀的更衣間區隔
了臥室與衛浴，同時
在入門處形成玄關。

OK2

擴大衛浴更改座向
擴大衛浴空間，以乾溼分離
的方式界定機能，採光也能
由此透入室內。

Project Data

原始格局 視聽室 ×1、衛浴 ×1
完成格局 主臥 ×1、衛浴 ×1、更衣室 ×1、化妝間 ×1
主要建材 木皮、層板、塗料、磁磚、玻璃

「日所」基地位於透天厝的 3 樓，原空間為一家人的視聽室，因家庭成員成家的契機，而有了改造的機會，從原本的視聽空間搖身一變，成為一間充滿陽光的新房。業主夫妻與家人同住，共用廚房與公共空間，對於此空間的居住需求僅剩下收納、衛浴與臥室，建物設計讓基地擁有來自三面的採光，設計師與業主溝通時，從長輩良好的收納習慣得到靈感，決定將所有的收納機能集中於桶艙空間中，就像在基地內置入一個具有多項功能的小盒子，同時讓採光能從三面方向透入室內，以豐富的光影變化為空間增添細節。

如方盒形狀的桶艙，無疑是此案的靈魂，負責操刀空間設計的平凡工事設計師莊凡瑩考量男主人 1 米 9 的身型，以 2 米 6 的天花高度整合天際線，減少空間的線條，盒體的存在界定了臥室與衛浴的空間，在入門處形成小玄關，為這個 13 坪大的空間增添了一絲隱蔽性。內部空間作為更衣間收納居住者生活所需的用品以及衣物。面朝臥室的盒體立面，以深咖色的門片遮蔽，利用三通五金與方向輪使門片可以轉向收納，發揮遮蔽電視以及作為臥房門板的功能。在材質選擇方面，為了凸顯空間的光影，全室塗布了淺米色系的防水塗料並一路延伸至浴室，使視覺發揮擴張的效果，同時與深色的盒體形成強烈的對比，創造空間的張力。光線的介入使盒內與盒外的空間產生對話，也串起業主夫妻倆在「日所」內的起居日常。

居 住 思 考

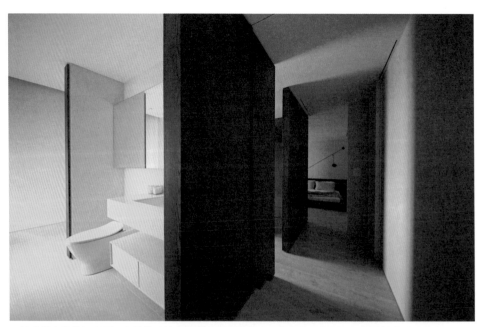

▲以盒體定義機能空間。盒體將原始空間劃分出三個區塊，衛浴朝西能利用西曬特性使空間乾燥。

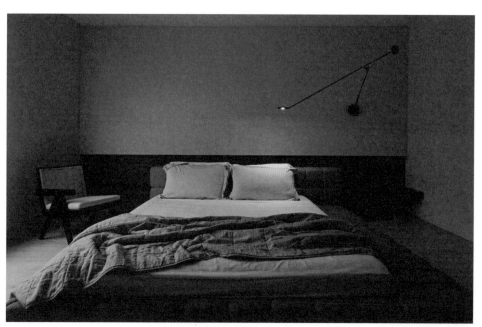

▲減一窗創造舒眠環境。封掉臥室床頭的窗戶，以塗料與來自側邊的
光線，創造適合放鬆沉澱的就寢氛圍。

格 局 規 劃

▼▶具有雙重機能的盒體立面。運用三通五金與方向輪，讓盒體立面
門片兼具遮蔽電視與臥房門片的機能。

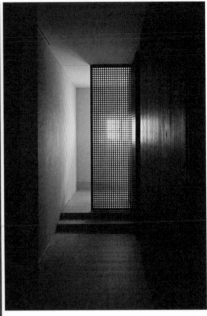

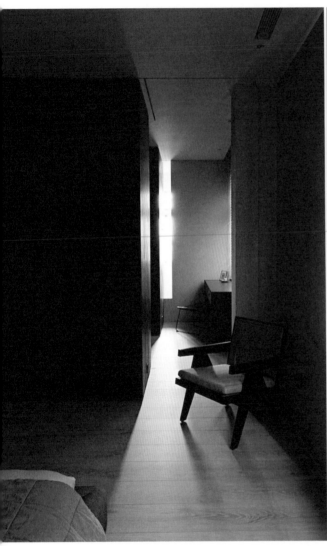

◀▲利用廊道動線使光延伸。置中的盒體創造出兩條廊道,透過不同的開口使光線能向臥室延伸。

收 納 計 畫

▲▼更衣間乘載所有收納機能。利用更衣間設計創造大型的置物空間，以換季概念設置開放櫃與以黑鏡貼覆的門片櫃。

▼考量日後變動的床頭層架設計。床頭層架以水平方向作滿，使床可依需求左右位移不受限制。

以「Sun room」概念思考設計

結合基地條件與收納計畫，使設計師發
想出了將所有收納機能置於盒體內的作
法，又思考如何將基地的採光優勢發揮
到最大值，在手稿中將預留開口與光線
照射的效果以手繪的方式呈現。

以盒體置中的大膽作法，反
而使空間能收入來自三面的
豐沛採光。

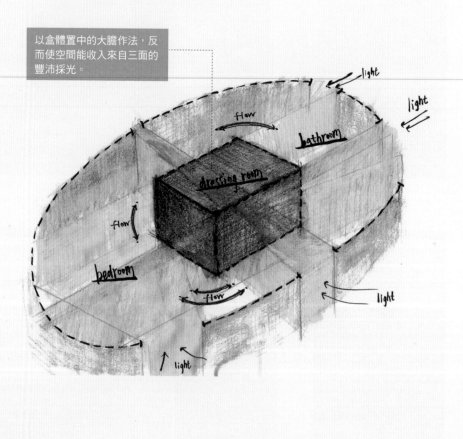

POINT
2

盒體更衣間設計巧思

誠如內文所提，以盒體更衣間作為全室主要的收納空間，這樣的靈感來自於業主長輩平時總是把空間收拾得一塵不染的收納習慣，讓設計師想出了「把東西都收納到盒子中」的概念，讓盒外的居住空間顯得更加乾淨俐落。

開放式衣櫃可放置當季衣物，下方刻意不做滿，方便業主自由運用空間。

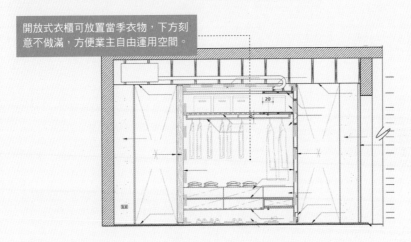

進入更衣室的入口刻意限縮為 60 公分，讓儲存大量私物的盒體保持隱私感。

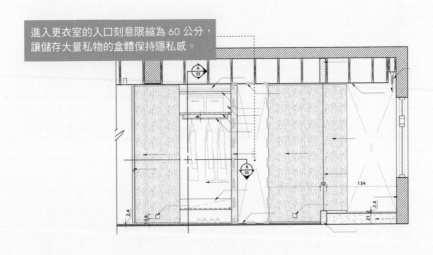

04

浴室轉向穿透材質
讓出全室光線

| 8.5 坪 / 2 大人

設計關鍵思考

1. 改變浴室慣性設計思考模式，引渡光線加大空間感。
2. 開放與隱藏收納交互使用，創造套房格局生活感。
3. 天花板整合室內區域，加強收納功能。

NG1

浴室臥室隔間影響整體採光
僅臥室採光良好，餐廳陰暗客廳
狹小，且廚房擋住落地門光線。

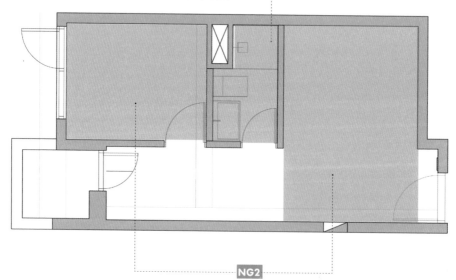

NG2

無處可安置屋主所需的工作空間
室內空間僅 8.5 坪，卻把客餐廳與臥
室廚房個別區隔，造成空間破碎難以
使用。

OK1
改變浴室隔間材質引入光線
改以半玻璃穿透材質做為浴室隔間降
低深度，讓光線過渡到入門玄關處。

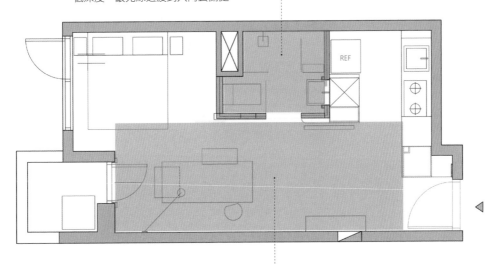

REF

OK2
打開臥室格局整合大型工作平台位置
拆除臥室隔間，整合玄關走道安置大型工
作平台，並利用書架製造第二工作平台。

Project Data

原始格局	主臥 ×1、衛浴 ×1、公共區 ×1
完成格局	主臥 ×1、衛浴 ×1、廚房 ×1、玄關 ×1、客廳 ×1
主要建材	鐵件、特殊玻璃、特殊塗料、美耐板、人造石、實木傢具

屋主在台北租屋多年，終於覓得屬於自己一方天地，但長條格局單面採光，主臥跟衛浴隔間形成狹長走道，家庭公領域的客餐廳僅靠通往陽台的落地門引入光線原已不足，廚房又位於落地門前，破碎格局無法安置從事攝影翻譯接案的屋主所需大型工作平台桌。鞠躬上場設計總監林以旐將主臥牆體打掉，洗手台轉向讓出走道寬度，並將廚房移到入門處製造出玄關位置，也避開入門見爐灶的風水缺點。尤其入門所見的穹頂落地門端景搭配木製大型工作檯，營造出屋主所希望西班牙風格的家居生活感。

浴室以清透玻璃搭配高度厚度不一的牆體與礦物塗料，讓光線過渡到入門處也讓出玄關空間，鞋櫃與外出衣物的收納空間隱身其中。廚房一字性動線補足原本工作平台與收納機能不足的缺憾，還能納入電器櫃與冰箱空間。浴室上方空間除了藏起必要管線，也改變以往天花板的收納形式，以側邊開門取代維修孔形式，讓收納更便利。

由於屋主喜歡歐洲建築自然採光的居住質感，除了大型工作平台利用櫃體整合電視所需的視聽設備與電源網路插孔，下方的老鼠洞讓光線透入搭配落地門端景是讓入門風景大大不同。睡床高度降低不阻擋光線進入路線，壁面特意選用有手工質感紋路的磁磚，當光線反射到另一邊的牆面形成光影效果，釀成每日變換的不同風景。

居住思考

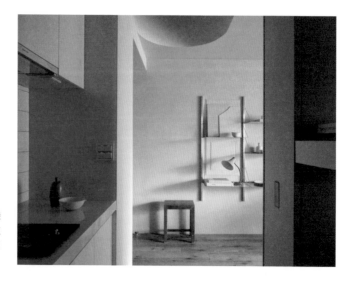

▶廚房改變位置納入更多機能。廚房有隱藏收納櫃，並增加了工作檯面讓日常使用更方便。

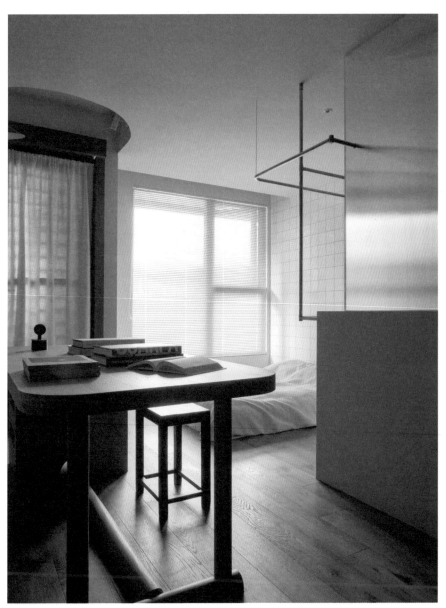

▲ 單面採光不阻擋光源。為了讓窗外光線最大程度的引入，刻意選擇高度較低的睡床形式。

▶穿透質感成全室亮點。浴室改以高低牆體搭配穿透材質的清透玻璃,上方天花還能充作生活備品的收納空間。

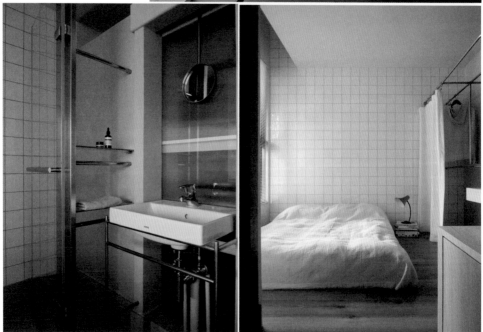

◀浴室內部空間透明不侷促。將洗手台轉向後,嵌入清透玻璃讓光線能穿透到廚房,也多了電器櫃的空間。
▶開放衣櫃將光線穿針引線。開放式衣櫃可以讓光線透入浴室並引渡到廚房,設有布簾使用上更彈性。

收 納 計 畫

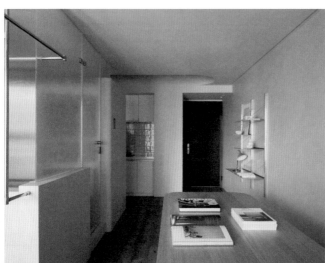

▲賦予玄關收納機能。利用
天花板整合全室區域，玄關
設有隱藏鞋櫃與衣物櫃。

▼書架書桌雙重功能。開放
式書架還能轉做第二工作檯
面使用，符合屋主工作或站
或坐的使用習慣。

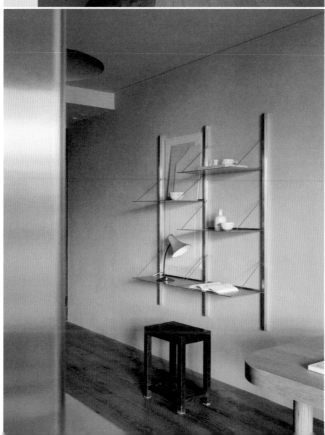

POINNT 1

浴室轉向，天花整合場域一致性

浴室以清透玻璃搭配高低與厚度不一的牆體，加上開放式衣櫃設計，除了成為全屋視覺重點並讓光線能穿透全屋，還兼具了天花收納與電視牆功能。

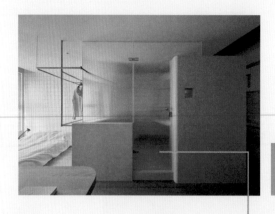

> 利用半穿透的浴室將光線過渡到屋內深處，也成為全屋視覺重心。

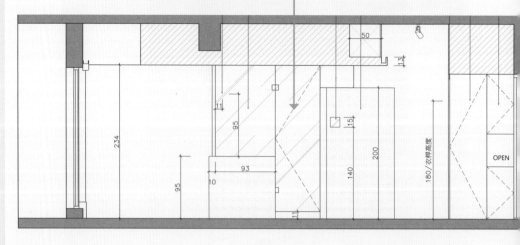

工作平台搭配落地門端景，洋溢歐洲風情

通往陽台的落地門上方天花挖空，製造歐洲
穹頂效果，搭配特殊漆料的門框與門板，與
木製多功能的工作平台，讓入門見全景的套
房格局呈現不同的視覺風貌。

木製工作平台整合視聽設備與插座，並營造出歐洲生活風情。

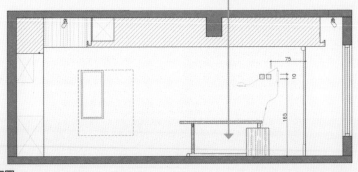

立面圖

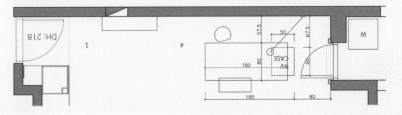

俯視圖

Chapter 4

複層

複層屋型最吸引業主購買的因素就是垂直高度，但夾層設計不當恐讓空間陷入僵局，了解高度與尺寸才能進一步設計出符合業主需求的空間，甚至也可以將劣勢轉為優勢，創造出提升坪效的設計。

困境 ✕ 1

樓梯位置怪異格局零碎，僅有單面採光

| 18.6 坪

20坪的複層空間，規劃出3房2衛的格局，樓梯卡在全局中央，X型動線將空間分割為多塊，三角形的廚房檯面長度不足，來自客廳的採光卻遭到隔間阻擋。設計師重置樓梯位置，並調整動線，利用上下層空間分別作為主臥與餐廚空間，客廳保留原始屋高，同時讓採光能最大限度的介入室內。洗衣房加裝升降吊衣架、烘乾機，增設通風孔，改善濕度高，衣服不易乾的問題。

文—程加敏　資料暨圖片提供—Raen Studios & Design 時雨空間設計

NG1
X型動線使空間零碎
原有的X型動線，
將空間切為數個三
角形，多角拼湊而
成的空間使視線被
阻斷無法延伸，整
體顯得擁擠侷促。

NG2
採光、空氣循環不佳
本案僅有客廳區域
的單面採光，加上
格局配置不當，使空氣
無法循環曬衣間與
浴室均潮濕發霉。

下層

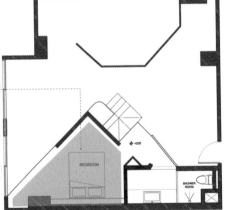

NG3
房間多角難完整利用
原有空間規劃3房
設計，但每個房間的
大小都因為格局而受
限，缺乏收納機能，
空間無法有效利用。

上層

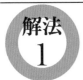

重置樓梯位置，利用夾層收納餐廚與臥室，保留屋高引納採光

OK1
金屬沖孔電視牆分隔客廳與餐廳
利用夾層下方的空間作為廚房與餐廳，利用沖孔金屬材質做為電視牆，界定客廳與餐廚空間的界線。

下層

上層

OK2
調整樓梯位置重整動線
改變樓梯位置，讓通往夾層的動線更加順暢，沿途可經過次臥、書房，最後進入主臥空間。

OK3
臥室以玻璃取代牆面
主臥空間以玻璃取代牆面，讓光線能穿透入內，同時讓視野開闊，可開窗的門面設計也能維持通風。

OK4
公領域保留原始屋高
利用夾層區域滿足餐廚與臥室機能，公領域則保留原始高度，使空間開闊。

Tips

1. 調整樓梯位置，使格局回歸方正空間。

2. 客廳空間保留原有屋高，並同時隱納採光。

3. 利用夾層空間創造臥室與書房。

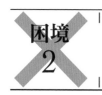

困境 2

錯層屋型地坪落差 60 公分，空間難以利用

| 15 坪

文—程加敏　資料暨圖片提供—台北基礎設計中心

由於房子本身屬於錯層結構，將空間切分為兩大塊，地坪相差 60 公分，雖然挑高卻不甚好用。設計師將客廳與臥房間的隔間牆拆除，改以玻璃隔間與衣櫃分隔，同時也調整了主臥的入門位置，讓浴室空間擴大。拆除次臥，連結高度落差規劃轉折梯，銜接開放工作室。夾層上方也同樣規劃為工作室，日後可作為小孩房。

NG1
錯層落差使空間零碎
錯層格局造成 60 公分的落差，區隔客廳、廚房，與兩間臥房以及衛浴空間，使空間變得相當零碎。

NG2
兩房配置使空間壓迫
原始平面為兩房的配置，次臥空間狹小難以利用，同時使視覺感到壓迫。

NG3
未善用挑高優勢
本屋屬於錯層的挑高屋型，但原始配置僅做單層使用，無法提升坪效。

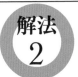

解法 2
轉折梯製造落差，
打造具開放感的工作室

OK1

用櫃體與玻璃隔間取代隔間牆
拆除客廳與臥房間的隔間牆，改用櫃體及玻璃隔間。

OK2

減一房，串聯機能空間
拆除一房，聯結高度落差規劃轉折樓梯，串聯開放式工作室，樓梯與餐桌一體成型。

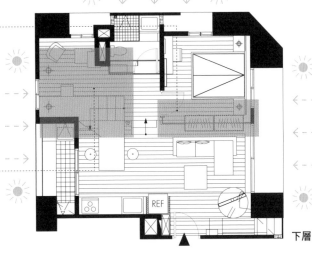

下層

OK3

利用垂直空間多一層夾層增設工作室，預留為未來的小孩房。

上層

Tips

1. 思考居住尺度與房間數，重新規劃分配。

2. 利用錯層結構，精算垂直高度填入機能。

3. 借用走道空間，擴大衛浴空間增加收納。

文—程加敏　資料暨圖片提供—FUGE GROUP 馥閣設計集團

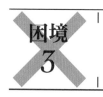

困境 3

錯層小宅空間零碎，女兒牆遮蔽視線

|10 坪

此空間屬於錯層小宅，150 公分高的女兒牆遮蔽了向外望去的視野，原本的格局也相當零碎，動線不佳。設計師順勢沿窗邊設計連排臥榻，讓走道化為動線串起主臥、客廳、廚房等空間。臥室區增加部分實牆顧及隱私，廚房區增添升降桌，可作為餐桌或是書桌使用，衛浴上方增設儲物空間，滿足收納機能。

NG1

女兒牆高 150 公分遮蔽視線
建物設定女兒牆高度為 150 公分，雖可保有住戶隱私，卻也阻擋了屋內看出去的視野。

NG2

進門即見廚房
原始的平面在通過玄關後，就會看見廚房，形成「開門見灶」的格局。

NG3

衛浴空間狹小
衛浴空間小，且無對外窗，不符業主希望可以有浴缸泡澡的期待。

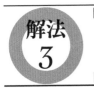

解法 3 利用窗邊臥榻串聯機能空間，形成動線

OK1

沿窗邊設計臥榻串連動線
沿著窗邊置入連排的臥榻，使
之成為串聯臥室、客廳、廚房
等空間的動線與指引。

OK2

隔間牆部分透空創造互動
分隔臥室與客廳空間的隔間牆，故意保有部分透
空的呼吸空間，不僅可讓光線穿透，同時也能增
加家人相處間的趣味。

OK3

衛浴上方增設儲藏間
利用衛浴上方空間增設儲藏室，藉
垂直移動轉換視角為小宅帶來更多
生活趣味。

Tips

1. 利用錯層結構所造成的高低差，營造出趣味。

2. 連排臥榻結合升降桌，以設備補足空間缺陷。

3. 部分空間保留原始高度，讓生活起居不壓迫。

挑高 3 米 4 的錯層空間，原有的夾層佔整體面積的一半，因過於封閉所以全部拆除重新規劃。設計師保留玄關入門處的高度，立用錯層設計創造出公私領域，居於格局中間的電視牆，另外一面規劃成書桌，並藉此量體成為通往夾層的樓梯，同時還兼具收納功能。夾層改採懸吊式設計，隔間使用玻璃讓量體更為通透，減輕壓迫感。

文｜程加敏　資料暨圖片提供｜綺寓空間設計

NG1
缺乏書房與更衣間
平面配置缺乏更衣間與書房，僅有臥室、廚房等機能，不符業主的期待。

NG3
夾層面積大產生壓迫感
封閉式夾層佔去了整體空間一半的面積，雖然多了一層但卻帶來沉重的壓迫感。

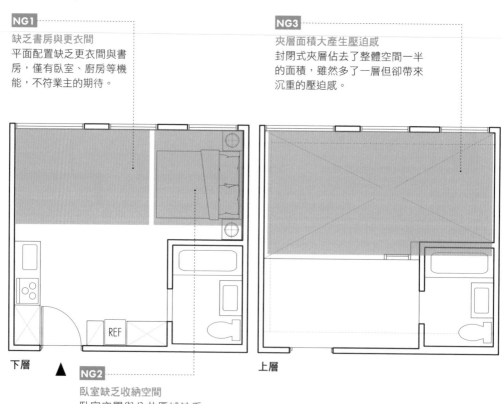

REF

下層 ▲

上層

NG2
臥室缺乏收納空間
臥室空間與公共區域缺乏分界，也沒有設置櫃體或其他空間可以收納物品。

解法 4

多層次利用空間滿足機能，
置入穿透夾層延伸空間感

OK1

具有多重功能的電視牆
電視牆在空間中扮演區隔
客廳與臥室的角色，同
時複合書桌與工作桌的機
能，一側也作為通往夾層
的階梯。

OK4

縮小夾層搭配玻璃隔間
縮小夾層面積，採取懸吊
式結構，結合玻璃隔間增
加夾層區域的穿透感。

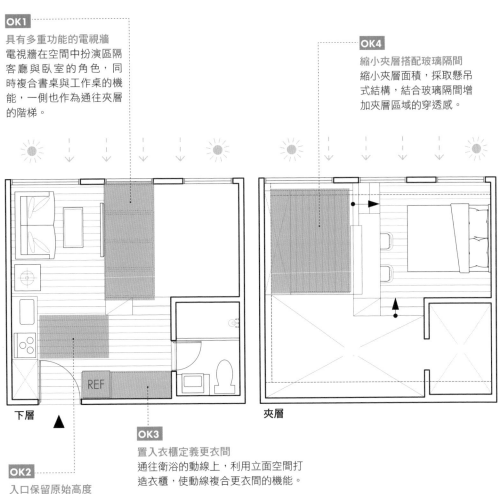

下層

夾層

OK3

置入衣櫃定義更衣間
通往衛浴的動線上，利用立面空間打
造衣櫃，使動線複合更衣間的機能。

OK2

入口保留原始高度
為保持空間的開闊感，
在入口處的廚房區域保
留原始高度，改善空間
壓迫感重的問題。

Tips

1. 善用錯層結構，在有限的空間中創造出兩房。

2. 複合區域機能，提升坪效，補足坪數的限制。

3. 利用立面空間，沿著生活動線設置收納櫃體。

平面無法滿足兩房需求，收納不足

進入原始空間，從大門起就將格局左右分別作為客廳與臥室，通往位於夾層的主臥空間，必須通過樓下的房間才能上樓梯，使動線迂迴不便，採光也因為封閉的夾層而受到阻擋。設計師將主臥往下移，聯合一樓原有的衛浴，將主臥升級為套房，樓梯則安排於不受採光影響的一側，讓動線合理順暢，縮小夾層空間，採用夾層隔間不做到頂的手法，保留穿透感。

NG1
平面空間僅有一室
平面空間僅有 12 坪，除了主臥外
無法再多出一間獨立的女兒房。

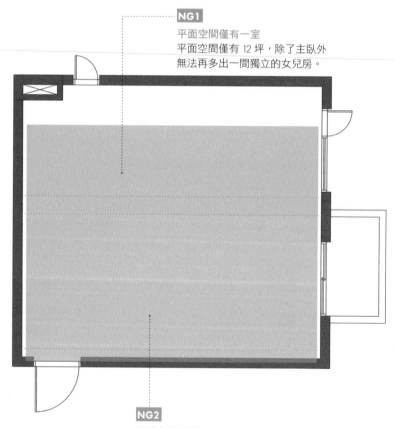

NG2
缺乏收納空間
平面空間置入廚房、客廳、衛浴、臥室等機
能後，實在無多餘空間可供收納。

增加夾層創造女兒房，
利用垂直立面複合收納機能

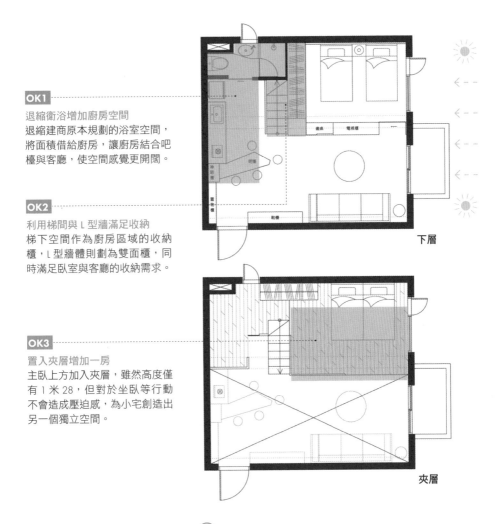

OK1

退縮衛浴增加廚房空間
退縮建商原本規劃的浴室空間，
將面積借給廚房，讓廚房結合吧
檯與客廳，使空間感覺更開闊。

OK2

利用梯間與 L 型牆滿足收納
梯下空間作為廚房區域的收納
櫃，L 型牆體則劃為雙面櫃，同
時滿足臥室與客廳的收納需求。

下層

OK3

置入夾層增加一房
主臥上方加入夾層，雖然高度僅
有 1 米 28，但對於坐臥等行動
不會造成壓迫感，為小宅創造出
另一個獨立空間。

夾層

Tips

1. 利用垂直高度突破原有的平面限制，創造使用空間。

2. 公共區域區域保留屋高，臨窗區域劃為客廳與臥室。

3. 利用衛浴上方空間作為儲藏室，增加小宅收納機能。

困境 6

僅有一室，隔間牆阻擋採光

7 坪的空間原規劃為 1 房 1 廳，隔間牆阻擋採光，沙發與廚房的距離也過於接近。設計師讓空間感從平面往垂直立面發展，緊鄰窗邊的臥榻是串連光的入門端景也兼具沙發與收納機能，複層下方崁入書房與樓梯。開放式廚房納入中島餐桌讓下廚與用餐更自在。複層睡眠區避開大梁壓迫，大梁下緣嵌入 LED 燈條，不僅能增加照明，線性光源也能將空間視覺放大拉伸，弱化大樑存在感。

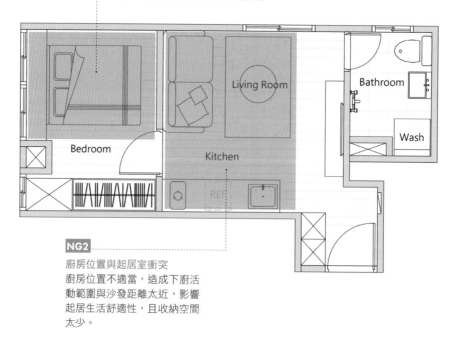

NG1

屋內陰暗，活動範圍侷限
坪數僅 7 坪卻隔了一間房間，導致室內活動範圍過於狹小，且牆面擋住窗位，使得空間採光不足過於陰暗。

NG2
廚房位置與起居室衝突
廚房位置不適當，造成下廚活動範圍與沙發距離太近，影響起居生活舒適性，且收納空間太少。

文｜程加敏　資料暨圖片提供—NestSpace 巢空間室內設計

解法 6　調整機能區域，改以立面發展空間

OK1
移除隔間，使空間通透
移除臥室的隔間，運用開
放式的手法使光線能從各
面完整地進入到空間中。

OK1
調整衛浴入口，重整空間
改變衛浴入門的位置，調整面
盆及馬桶的坐向，增加乾濕分
離與洗衣機的使用空間。

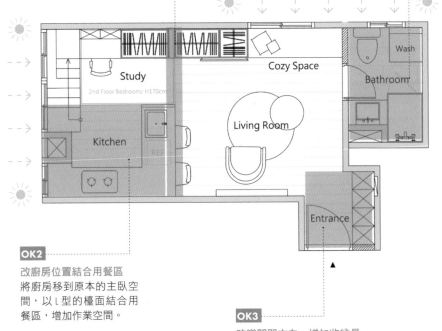

OK2
改廚房位置結合用餐區
將廚房移到原本的主臥空
間，以 L 型的檯面結合用
餐區，增加作業空間。

OK3
改變開門方向，增加收納量
更動大門打開的方向，完整利用立面
空間置入櫃體增加玄關處的收納量。

Tips

1. 臨窗區域採臥榻設計，引入光線，複合收納、坐臥等機能。

2. 立面櫃體適度鏤空，結合部分留白的牆面避免壓迫感。

3. 從平面思維延伸至垂直立面發展，思考格局調整的可能。

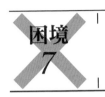

挑高 5 米 2 的夾層屋，原始規劃的加層機能不佳，必須全部拆除重新規劃。設計者利用垂直的高度，將下層劃為公領域，置入廚房、衛浴、客廳等機能，上層則完全劃為私領域，主臥空間利用波浪型的天花修飾橫互於窗沿的大梁，斜向置放茶玻隔間，增加穿透感也為空間增添摩登氛圍。樓梯動線受限空間稍嫌窄小，利用木牆與燈光紓解壓迫感。

文—程加敏 資料暨圖片提供—慕澤設計

NG1
玄關區域缺乏收納空間
大門入口的玄關區域一側為衛浴空間，另外一側未設置任何櫃體，無法滿足物品收納的需求。

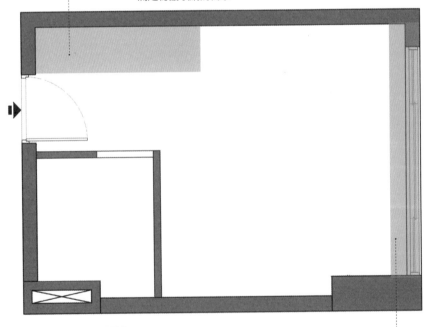

NG2
挑高空間存在大梁
挑高 5 米 2 的空間在臨窗區域橫互一條大梁，讓夾層空間感到壓迫。

解法 7

調整機能區域，改以立面發展空間

OK1

增設玄關收納延長廚房檯面
沿著入門動線，設置玄關
櫃，並加長廚房檯面，讓作
業空間更開闊好用。

OK2

利用立體高度區隔公私領域
全屋挑高 5 米 2，形成做足
夾層的條件，因此將下層空
間劃為公領域，上層空間則
完全釋放給私領域。

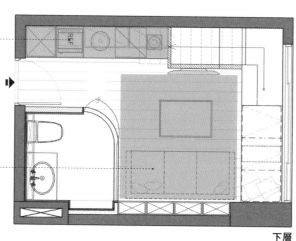

下層

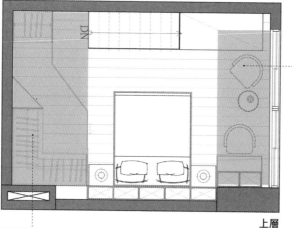

上層

NG3

波浪天花修飾大梁
臨窗處上方橫亙了大
梁，設計上以波浪曲
線的造型天花包梁修
飾，下方結合桌面，
可閱讀或作為梳妝台。

NG4

斜向隔間放大空間
以茶玻做為更衣間與主臥的
隔間，置以斜向使主臥空間
達到放大與穿透的效果。

Tips

1. 下層窗邊設計座榻式平台結合樓梯，下方也劃為收納空間。

2. 電視牆內藏有櫃體，沙發背牆同樣有收納設計，加強機能。

3. 主臥室內建透明更衣間，可收納衣物、亦有放大空間感。

181

善用垂直高度，疊加機能

文｜程加敏　插畫｜黃雅方

Point 1 ──→ 樓高 4 米 2 為規劃複層基本尺寸

規劃複層空間，建議樓高在 4 米 2（或以上）最佳，扣除常見樓板厚度 10 公分、燈具管線 10 公分，上下樓層仍可各獲約 200 公分高度，確保足夠高度讓一位成人自然站立。其次為樓高 3 米 6，若樓高僅有 3 米 2 則較難使用，非不得已不建議做複層規劃。

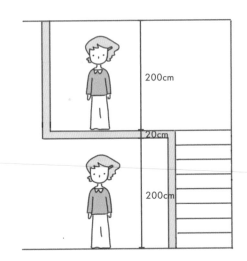

Point 2 ──→ 人體站立最適高度為 190 ～ 200 公分

複層空間利用分割垂直的高度創造坪效，規劃空間時以男性成人的身高 170 ～ 175 考量，每層高度至少要在 190 ～ 200 公分間，才不會影響直行站立的姿勢。若高度不足，但屋主的身形也相對嬌小，可將高度降為 185 分。

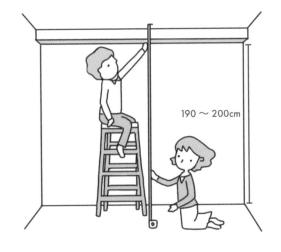

Point 3 ——→ 高度優先分配給下層空間

若整體空間高度不足，在規劃上應以下層空間為優先，上層部分至少留有 140 公分，讓人可以在空間中以坐臥的姿態進行活動且不碰到頭。在設計上可利用挑高優勢，保留部分屋高，使空間有放大效果。

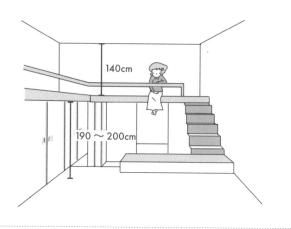

Point 4 ——→ 收整樓梯，避免影響空間與動線

微型住宅利用空間高度往上發展，形成複層的格局，若樓梯位置不對，將會使空間陷入動線不順、難以使用的僵局。樓梯若置於中央，會導致兩側空間變得零碎，至於側邊才能最大化地留出方正的空間。此外出入口處也應避免設置樓梯，以免壓縮行走空間。

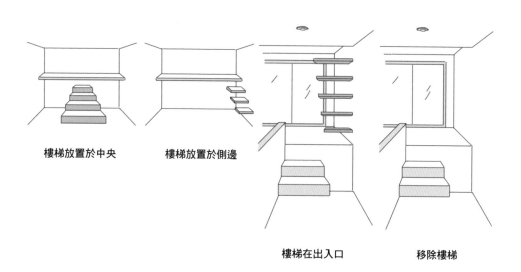

樓梯放置於中央　　　　樓梯放置於側邊

樓梯在出入口　　　　移除樓梯

Point 5 ——→ 複層臥室覆蓋面積最少 1.89 坪

大部分複層設計的上層空間會規劃成臥房、書房或儲藏空間，下層則常見為餐廚區或衛浴空間。若打算做為臥室，放置尺寸約 152×190 公分的標準雙人床後，預留走道間距 60 ～ 80 公分，建議覆蓋面積最少 250×250 公分，約 1.89 坪（6.25m²）。

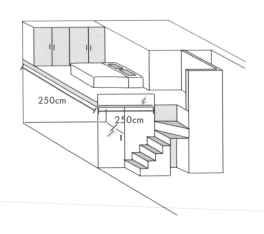

Point 6 ——→ 依空間條件，調整樓梯寬度

一般樓梯的傾斜角度在 20 ～ 45 度之間，以 30 度為最佳。依法規，踏階深度需在 24 公分以上，含前後交錯區各 2 公分，踏階高度則在 20 公分以下。110 ～ 140 公分寬的樓梯，可容納兩人錯身行走，但因應小坪數空間面寬有限，經常會再縮減寬度。

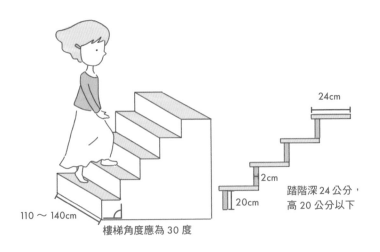

Point 7 ── 善用錯層設計，滿足機能

複層空間的高度優勢，若運用錯層手法可謂空間分割出許多不同的區塊，避免以二分法切割空間，讓空間只有兩個高度，思考人與空間的關係與使用情境，就能有效舒緩夾層空間的壓迫感，也拓展生活尺度的多元性。

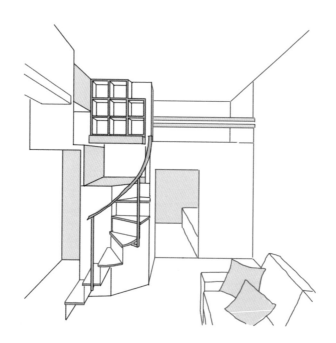

文｜程加敏　資料暨圖片提供｜彗星設計

CASE

01

交疊與錯落的高度設計，
創造三房與寬闊視野

|9坪 /3 大人

設計關鍵思考

1. 掌握人體工學尺寸、行為所需高度，避免小宅產生壓迫感。
2. 注意用色比例，深色適合局部點綴，能製造空間變高效果。
3. 小宅樓梯倚牆而設並規劃於空間前端，創造使用的最大值。

NG1

狹長型空間室內一覽無遺
原始空間為單層規劃，沒有任何隔
間，公私領域混雜，連收納空間都
相當有限。

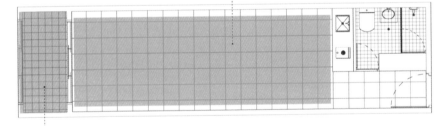

NG2

單面採光，光線難以延伸
本屋的採光來源均仰賴來自陽台
的光線，狹長的屋型使光線難以
延伸至底部，使入門處變得昏暗。

OK1

置入隔屏，解決一覽無遺的問題
進門處規劃鐵件隔屏，解決長形屋一眼望穿室
內全景的問題，同時兼具結構補強與展示功能。

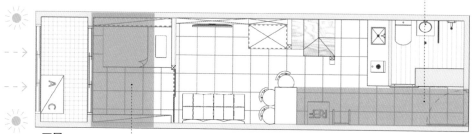

下層

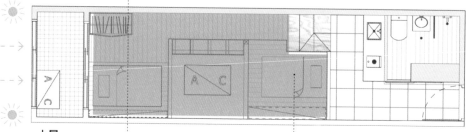

上層

OK2

穿透材質拉門使光線延伸
僅有單面採光的格局，鄰近陽台
處規劃為媽媽房間，採用霧面玻
璃拉門，讓光線能延伸至公領域。

OK3

利用高度創造複層結構
利用空間高度做出複層錯落結構，為 2 樓創
造出獨立的兩房格局，且下床站立的高度皆
有 180 ～ 190cm，毫無壓迫感。

Project Data

原始格局 臥室 ×1、衛浴 ×1
完成格局 客廳 ×1、餐廳 ×1、廚房 ×1、臥房 ×3、衛浴 ×1
主要建材 霧面玻璃、鐵件、塗料、灰玻、木地板

這間屋齡 20 年的老屋，面臨各種設計上的挑戰，9 坪之外，空間為狹長型結構，寬度僅有 286cm，居住成員是媽媽與一雙兒女，既想要各自獨立的 3 房格局，又希望客廳、餐廚都能分開使用，擺脫過往同樣 9 坪，衣服只能隨意吊掛、完全沒有任何隔間、毫無隱私可言的生活。為了劃設 3 房的配置，屋高 340cm 是唯一可利用的優勢，設計師根據人體工學尺度思考，躺、坐為主的空間，如餐廳、床鋪可以稍微縮減高度，但像是必須站立或行走的空間，如走道，最低限高度至少介於 180 ～ 190cm，玄關、客廳和廚房則盡可能維持挑高狀態。

藉由高低差的錯落結構安排下，1 樓擁有完整的公領域，一家三口終於能坐在餐桌一起吃飯、一起賴在沙發上看書聊天，享受簡單日常的美好。2 樓則發展出兩間臥房，並以走道前後區隔，多了距離的緩衝，更能保有各自的隱私，而可站立的走道下方，即對應著無須太高尺度的電視牆。此外，靠近單面採光區域的上、下兩間臥房，透過 Z 字型的隔層設計床鋪、衣櫃空間，讓媽媽、姊姊不論使用衣櫃或行走時都是正常舒適的高度。至於微型宅最關鍵的收納機能，除每房預留衣櫃空間之外，內凹式壁櫃設計兼具書籍、生活物品擺放陳列，其他如電器與各式日常用品則利用樓梯下的畸零空間規劃儲物櫃，與隱藏修飾結構柱所創造而出的第二座收納櫃並列，等同獲得一間儲藏室，滿足機能所需。

 居 住 思 考

▶灰玻隔間帶來放大與延伸感。採用類和室架高概念打造的臥房，灰玻璃隔間讓行走樓梯之間，視線延伸通透，捨棄固定門片做法，保持空間的寬闊性。

◀疊合式運用滿足私領域需求。將採光最佳的地方留給臥室，利用疊合式的技巧，創造出兩間臥房，將需爬樓梯到達的其中一房化為女兒臥室。

▼調整材質、尺寸把廚房變好用。一字型廚房換上好清潔的不鏽鋼廚具，水槽尺度也稍微加大，滿足媽媽對於廚房的需求。

▲客廳保留屋高，維持舒適尺度。客廳區域保留原始 3 米 4 的高度，光線則藉由媽媽臥室的霧玻璃拉門透入，使空間清爽明亮。

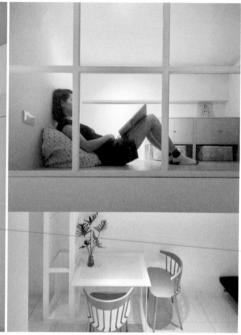

▲高低差設計創造最大坪效。善用挑高 340cm 的條件，結合高低差設計把空間坪效發揮極致，1 樓擁有完整的公領域，高層也能有兩間獨立的臥房。

◀穿透概念把視野變開闊。樓梯靠牆規劃，並選擇最省坪數的折梯形式，稍微加大踏面面寬增加舒適性，鐵件扶手、欄杆創造穿透開闊視野，欄杆也成為客廳視角的端景。

▲修飾結構柱體創造大容量儲物櫃。從樓梯側邊延伸一座寬 100cm、深 60cm 的儲物櫃，搭配樓梯下畸零空間衍生的櫃子，提供豐富收納機能，儲物櫃同時隱藏修飾了結構柱體。

◀內凹壁櫃降低壓迫感。媽媽臥房毗鄰陽台與公領域之間，床鋪上方對應的就是 2 樓女兒房、可站立與擺放衣櫃的區域，內凹壁櫃設計提供書籍與生活用品簡便收納。

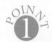

設 計 亮 點

POINNT
1

以使用情境考量高度設定

複層空間如何拿捏垂直切分的尺度，無疑是設計的關鍵，廚房區域
考量使用者必須站立在此空間活動，因此保留原始屋高；客廳作為
公共區域，需要不壓迫的空間感，在高度上也保持原始尺寸，僅做
隱藏吊隱式冷氣的天花。

女兒房　　　　　兒子房

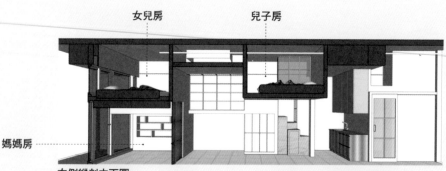

媽媽房

左側縱剖立面圖

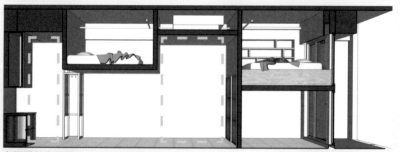

右側縱剖立面圖

廚房與客廳區域保留原始屋
高，滿足區域機能。

上下層的臥榻區域至少留有 140cm 以上的尺度，以之字形的分法垂直利用空間。

扣除次臥的高度後，下方空間留有 192cm 的尺度，使空間不感到壓迫。

後側橫剖立面圖

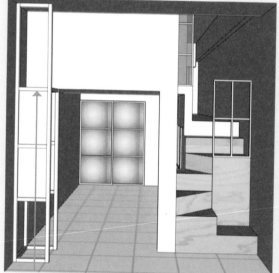

前側橫剖立面圖

後側橫剖立面圖

扣除遮蔽吊隱式冷氣的天花後，在公共區域保留 278cm 的高度，使感受更開闊。

CASE 02

對比互動呼吸感，
打造空間的獨特性

|15 坪 / 1 大人

設計關鍵思考

1. 規劃空間化零為整，不宜再劃分更小的獨立功能空間。
2. 透過各功能區域的互動，讓視線不會被局限在狹小區域。
3. 以高矮大小的對比來營造空間感，小與矮更能凸顯高與大的視覺震撼。

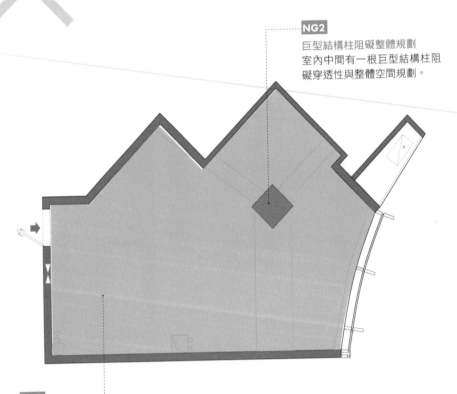

NG2
巨型結構柱阻礙整體規劃
室內中間有一根巨型結構柱阻礙穿透性與整體空間規劃。

NG1
非方正格局且有大量藏書需求
格局不方正，且屋主有大量藏書的收納需求，且喜歡空間開闊與整體感。

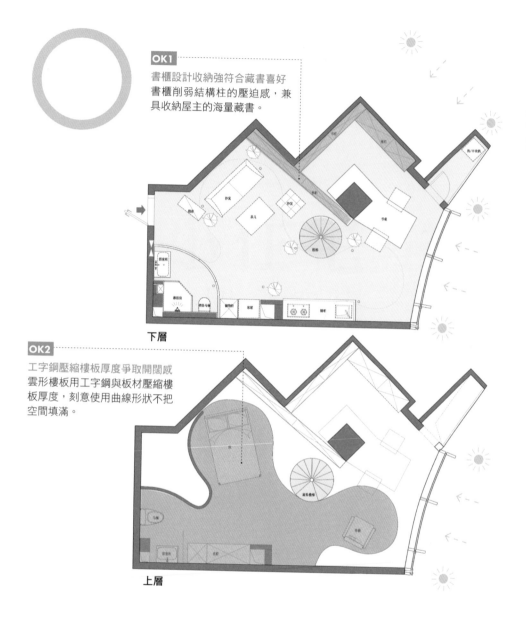

OK1

書櫃設計收納強符合藏書喜好
書櫃削弱結構柱的壓迫感，兼
具收納屋主的海量藏書。

下層

OK2

工字鋼壓縮樓板厚度爭取開闊感
雲形樓板用工字鋼與板材壓縮樓
板厚度，刻意使用曲線形狀不把
空間填滿。

上層

Project Data

原始格局 毛胚屋

完成格局 客餐廳 ×1、廚房 ×1、主臥 ×1、衛浴 ×1.5、書房 ×1、
冥想空間 ×1、更衣室 ×1

主要建材 水磨石、實木地板、科定板、塗料

面積僅 15 坪、樓高不足 4 米的不規則格局，要如何打造出寬敞明亮的夾層空間？位於湖南長沙的這個案例，落地窗可飽覽湘江風光，規劃出複層空間的一樓樓高雖僅有 2 米 1，進門後卻不顯陰暗侷促，入門後視線所及之處原有一根突兀的結構柱影響整體規劃，陸北平設計師以對比、互動、呼吸感三大概念作為設計主軸，透過整面落地書櫃隱去大柱的壓迫感，恰好凸顯收納屋主的大量藏書，也可隔出一方小空間規劃成收納與工作場域。透過曲線形狀的挑高空間，加上近 4 米的大面落地窗，以高矮大小的對比，給出全屋豁然開朗的明亮感。

根據屋主身高規劃出樓上臥室 1 米 85 高的空間，讓屋主仍能在其中立身走動不顯壓迫。入門處上方設計成挑高穹頂，恰好將樓上區分成兩個空間，睡床上方天花特意不設燈光，讓屋主能有不受打擾的睡眠時光，穹頂隔出的另一邊則設立了馬桶、洗手台與衣櫃等機能設備，解決半夜下樓如廁的問題。雲形曲線的樓板形狀，提供了一方寧靜望遠天地又活潑了空間視覺，讓居住體驗層次豐富，從而打破樓層不高而產生的侷促感。樓下的衛浴空間採用半透明的玻璃材質隔出圓弧形區域，讓浴室也能採光充足。白色圓形旋轉梯既能降低使用面積，又具備了上樓入睡的儀式感與書櫃取物的功能性，串活上下空間動線，使整個空間有了呼吸感，也是營造小空間放大感的一種手法。

居住思考

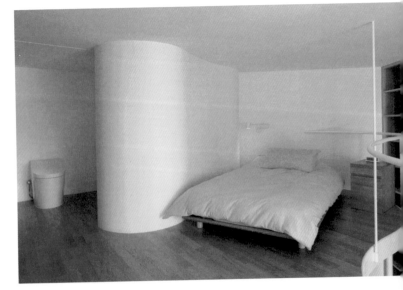

▶無燈天花打造睡眠空間。燈具架設在壁面而非天花板，削弱光源強度，打造易眠空間。

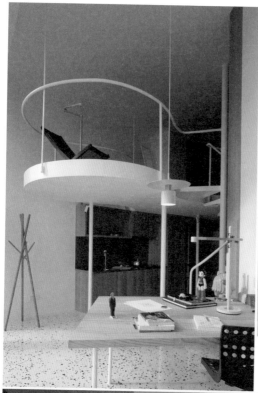

◀依屋內比例量身訂製廚具系統。根據屋內比例，採量身訂製的櫥櫃尺寸以及搭載不銹鋼製櫥櫃檯面方便清潔。

▼半隔斷玻璃笑納浴室採光。浴室以半隔斷的玻璃材質，弱化視線阻隔也能加強採光功能。

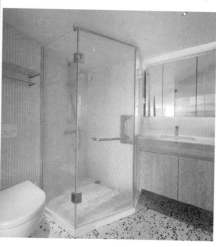

▼書牆與書桌轉化先天弱勢。利用原先結構柱的突兀缺點，轉化打造出整面書牆與書桌的工作空間。

▼旋轉梯銜接夾層空間。使用旋轉梯節省空間踏面材質使用
與地板相同的磨石子材質，讓往下的視線不覺得切割瑣碎。

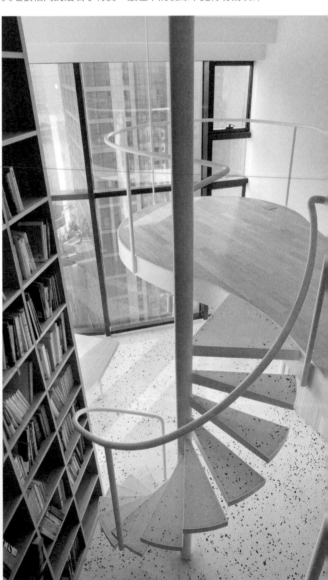

▼洗衣空間也能成為休息放鬆區域。陽
台的洗衣空間簡單配置小桌板，就能兼
具實用與放鬆兩大功能。

收納計畫

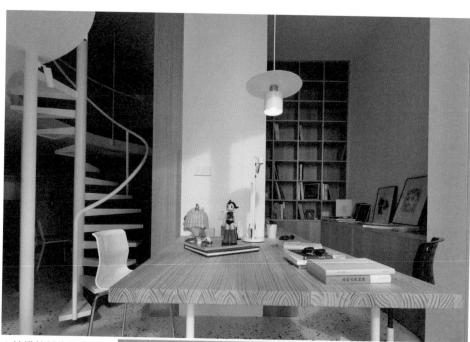

▲結構柱衍生更多收納空間。沿結構柱延伸出更多工作檯面與收納櫃體，增加屋主的收納空間。

▶書牆藏書也成為室內風景。利用結構柱打造整面書櫃，收納屋主海量藏書。

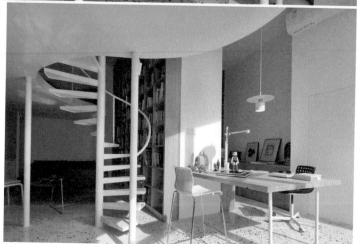

設 計 亮 點

POINNT
1

雲朵樓板延伸冥想空間

利用流線型樓板打造出空間通透感，改善複層採光與通風問題，也讓樓板延伸靠近窗戶，透過圓柱體旋轉梯結構，打造出獨特的冥想空間。

旋轉梯與流線型樓板柔化整體空間線條，增加居住美感。

書牆＋旋轉梯串連上下風景

整面書牆加上旋轉梯，串連出樓上樓下的關係與風景，也兼具取物功能使用，同時書櫃、柱子、書桌三者結合與其他區域，對比出一種結構美感。

樓梯整合了複層空間的動線關係並削弱書櫃的巨大感。

墊高設計爭取書房與儲藏室空間

| 11.5 坪 / 2 大人、1 小孩

文—田瑜萍　資料暨圖片提供—瓦悅設計

設計關鍵思考

1. 統整屋主需求，貫徹於空間動線發揮最大坪效。
2. 新成屋不動衛浴格局，有效利用預算。
3. 樑下樓梯精準計算台階高度，讓行走游刃有餘。

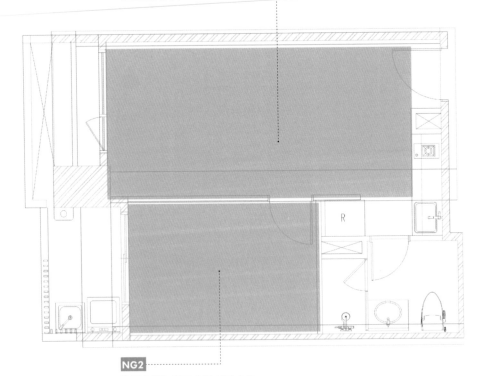

NG1
新成屋需有兩房使用空間
原先一房一廳的格局空間不符合屋主使用需求。

R

NG2
格局上增加儲藏室跟書房功能
除了兩房需求，希望還能有書房與儲藏室的使用空間。

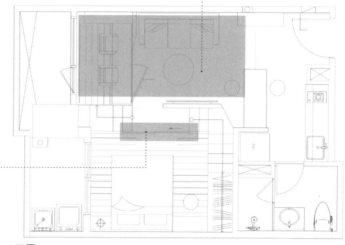

OK1

客廳墊高增加使用坪效
利用墊高增加出書房與儲藏室兩大機能
空間，並利用穿透設計不至遮檔採光。

OK2

更動臥室房門增加一房
使用空間
僅更動臥室房門位置，
增加樓梯讓一房改為兩
房格局。

下層

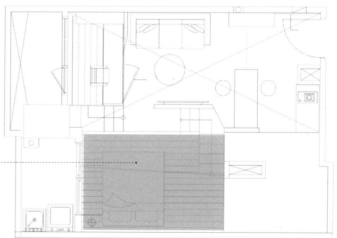

OK3

利用夾層多一房
夾層空間多規劃了一間臥
室，滿足成員私領域需求。

上層

Project Data	**原始格局**	客廳 ×1、主臥 ×1、衛浴 ×1、餐廳 ×1
	完成格局	客廳 ×1、主臥 ×1、次臥 ×1、書房 ×1、餐廳 ×1、衛浴 ×1、儲藏室 ×1
	主要建材	C 型鋼、強化清玻璃、強化噴砂玻璃、強化茶色玻璃、白色烤漆、超耐磨木地板、白色人造石

這個新成屋案例原本只有一房一廳的格局，屋主為一家 3 口的小家庭，希望能改成兩房的使用空間並增加書房與儲藏室功能。瓦悅設計胡來順設計師僅更動臥室房門位置，搭配樓梯走道與客廳墊高設計，就完成了屋主夢想的三房兼具海量收納的小宅完美居住空間。首先在客廳空間靠窗位置，用墊高方式增加書房使用空間，因為採穿透設計不至影響戶外自然光源採光，下方空間則作為儲藏室使用，可收納大型雜物如行李箱、電風扇與除濕機等小型家電用品。電視牆的後方樓梯走道，上方為一貫穿全室的大型橫樑，利用樑下空間設立樓梯，作為前往書房與次臥的動線，同時也利用抽屜納入收納功能，前後借位的設計，讓前方電視牆下方也能有可放置視聽設備的空間。

除了有效發揮使用坪效，胡來順設計師將電視牆連結到天花板的帶狀空間設計成弧形飄逸線條，宛若女神裙擺飄動，呼應屋主的女性身份特質，利用造型天花板與電視立面牆的連貫拉長視覺效果，搭配客廳書房的舞台感，整體錯落的層次感增加了室內空間開闊感。廚房與客廳利用中島吧台作為隱形界定機能範圍的設計，可拉長的吧台設計，當朋友來訪也可增加使用空間。次臥小孩房雖無法站起，但利用穿透材質引入客廳光源與部分自然光源，讓人在其中也不至有密閉壓迫感。

居住思考

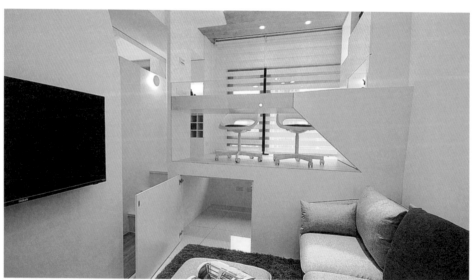

▲書房墊高藏收納。借用客廳面積加入墊高設計來增加書房空間，下方還能作為儲藏室使用。

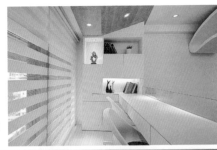

▶斜角天花增加起身空間。斜角天花板修飾窗邊樑柱，就算起身也不覺得高度壓迫。

▼穿透材質引入自然光源。雖在窗前架設了書房，但使用穿透的玻璃材質，客廳也不會覺得陰暗。

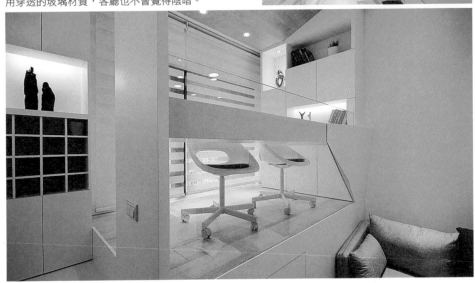

 格 局 規 劃

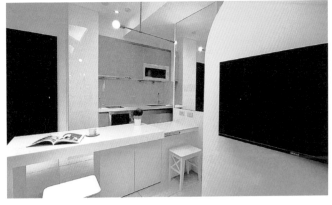

▶彈性中島吧台桌增加用餐空間。可拉長的中島吧台桌可延伸餐桌使用空間，保有聚會招待客人之彈性。

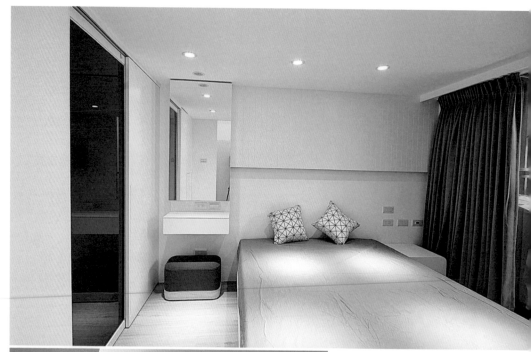

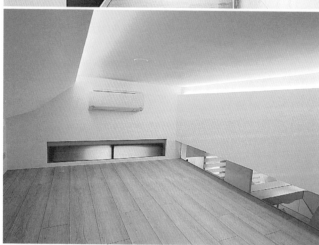

▲保留工作陽台界定室內外空間。主臥外為工作陽台,引入自然光源並放置洗衣機與曬衣使用。

◀無窗臥室保留穿透性不至壓迫。主臥上方的次臥以部分透明材質來保有穿透性,增加視覺開闊感。

收 納 計 畫

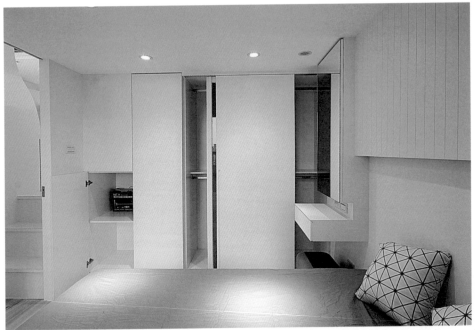

▲主臥衣櫃保留不同收納空間。主臥衣櫃以推拉門加上橫拉門設計出不同櫃體方便各種使用需求。
▼大型鞋櫃收納各種小型雜物。入門處設立大型鞋櫃，並可收納小型雜物。

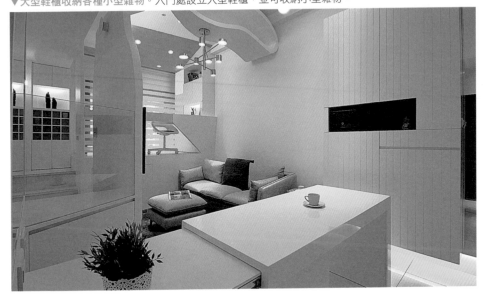

POINNT
1

電視牆立面連貫天花拉大空間維度

利用電視牆立面結構延伸到造型天花板,拉大視覺維度並修飾空間特性,
製造出客廳的開闊感與延伸性,利用創意巧思打造出專屬獨特性。

電視牆立面曲線修飾空間線
條釋放直角壓力。

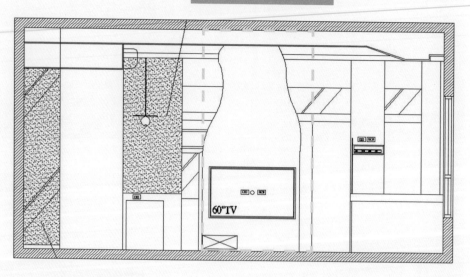

書房宛若舞台造成室內空間錯覺

書房架高宛若展示舞台，增加空間層次感，雖然樓高僅 330cm 左右，還需扣除天花板厚度與灑水頭高度，但視覺上人還能在上站立走動，可造成空間拉大的效果。

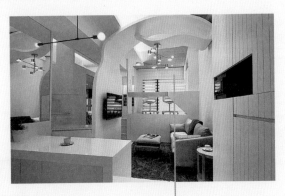

架高書房利用層次感創造出空間放大效果。

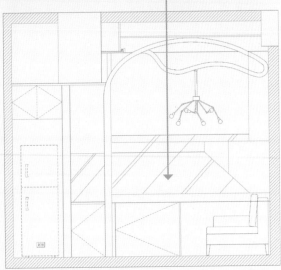

單斜式天花創造高度，
重塑清新陽光宅

文—程加敏　資料暨圖片提供——它設計 iT Design Studio

| 13 坪 / 2 大人

設計關鍵思考

1. 創造室內使用空間，找出最佳利用方式。
2. 賦予區域複合機能，因應多種生活情境。
3. 藉由材質、設計、動線創造視覺延伸感

NG1

屋況不佳，需進行補強工程
原空間為老公寓頂樓，場地空
曠，須拆除舊有門窗，進行屋頂
翻新補強工程。

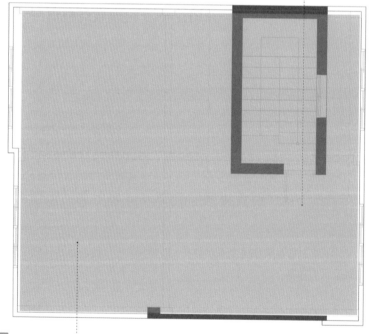

NG2

坪數有限，空間不足
基地平面空間不足，難以容納臥室、衛浴、收
納等基礎機能設施，更缺乏活動空間。

OK1
斜頂式屋頂創造空間
翻新工程將屋頂改為斜頂式設
計，為基地創造挑高條件。

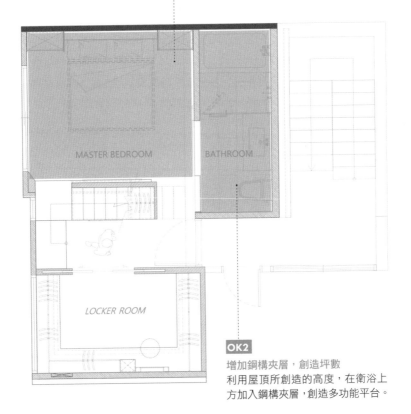

MASTER BEDROOM BATHROOM

LOCKER ROOM

OK2
增加鋼構夾層，創造坪數
利用屋頂所創造的高度，在衛浴上
方加入鋼構夾層，創造多功能平台。

Project Data		
	原始格局	建築樓頂
	完成格局	主臥 ×1、衛浴 ×1、多功能區 ×1
	主要建材	鋼構鐵件、實木皮、美耐板、特殊漆、超耐磨地板

這間位於竹北的老公寓，走過 40 年的歲月，隨著家庭成員結婚，邁入成家階段，決定將老家頂樓空間重新翻修，以 13 坪的小空間作為兩人攜手共築人生的起點。原始空間為鐵皮屋頂與水泥地坪，老舊的屋頂翻新是本次的改造重點，捨棄常見的雙斜式屋頂設計，一它設計 iT Design Studio 設計師高立洋與屋主討論後，改採單斜式的屋頂設計，除了使整體造型更清爽俐落之外，斜頂也為空間創造垂直的高度，進而衍伸出夾層、天窗、立面收納、多功能區域等設計，為小空間創造出許多具有機能的設計。

老屋翻新，扎實的基礎工程必不可少，高立洋指出屋頂翻新除了改變造型外，也選用具有隔熱、隔音功能的琉璃磚瓦，披覆於斜頂表面，地坪也全室施作防水工程，以防日後有水氣滲入。夾層部分選用 C 型鋼構作為樓板，為小空間創造出多功能平台，夾層上方特地開了圓形天窗，可導入自然光線，內側天花板向下擴出的蛋形曲面設計，不僅釋放空間的壓迫感，同時可增加光線擴散的效果與照射範圍，為下方區域導入更多光線，使空間增添了不同的視覺以及有趣的視野，增強居住者與戶外空間的連結感。居住者與住在樓下的家人共用餐廳與廚房，因此配置上僅需臥室、衛浴與更衣間，設計師利用通往夾層的樓梯作為劃分更衣間與臥室的界線，夾層上下方使用玻璃區隔，使視覺能透過材質延伸。

居 住 思 考

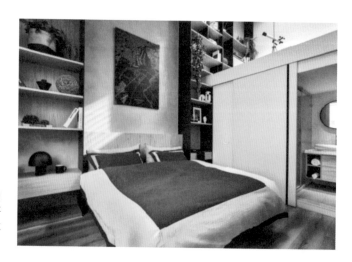

▶夾層面積界定區域。利用夾層下方作為衛浴空間，將高度保留給臥室區域，放大空間尺度。

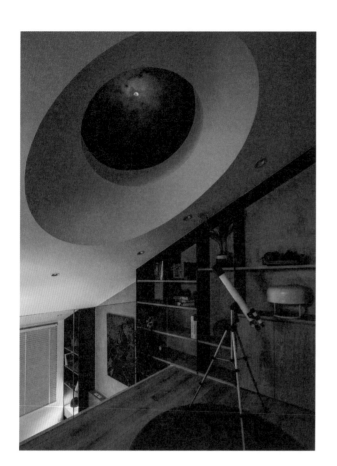

◀多功能區域與天窗結合。夾層上方設計蛋形天窗，讓多功能區域隨著一日四時的變化轉換場景。

 格 局 規 劃

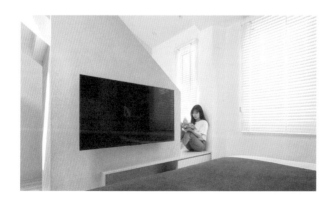

◀善用空間量體賦予所需機能。此案中的樓梯除了可區隔場域，靠主臥的一側化為電視牆，滿足視聽功能。

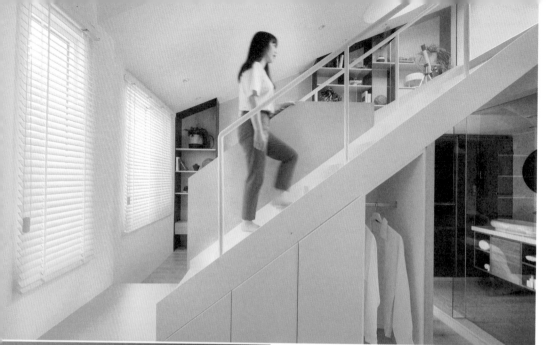

▲鋼構樓梯扮演多重角色。鋼構樓梯在平面空間區隔臥室
與更衣間，同時成為同往複層的通道。

◀垂直運用空間，以材質放大視覺。利用夾層區分衛浴
與多功能區，夾層圍欄使用玻璃使空間仍保有穿透感。

▼利用長型空間歸納衛浴機能。夾層下方即為衛浴空間，
長形的基地條件使濕區能容納業主嚮往的浴缸設計，玻
璃門也具有延伸與穿透的效果。

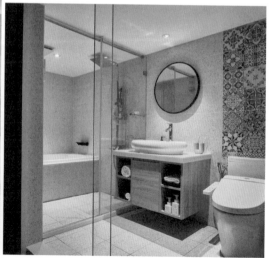

收 納 計 畫

▲可充足收納的更衣間。設計師將臥室對面空間劃為更衣室，開放式設計可靈活收納大小件物品。

▼立面結合層架增加收納。臥室床頭與夾層區域設計收納櫃與層架，使收納空間可隨視覺向上延伸。

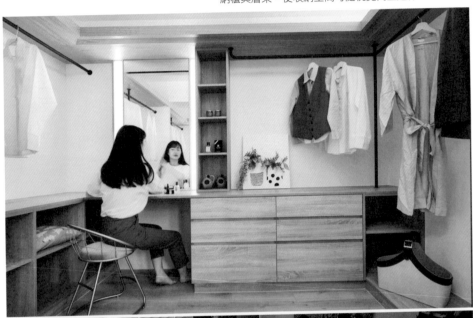

POINNT 1

蛋型穹頂引入光線

斜頂加入圓形天窗，考量光線一日四時的
不同變化，可隨不同的照射角度影響室內
空間；蛋形穹頂天花使光線能向內暈染照
射，使空間更加明亮。

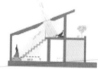

天窗讓日夜變化與室內
空間產生更進密的連結。

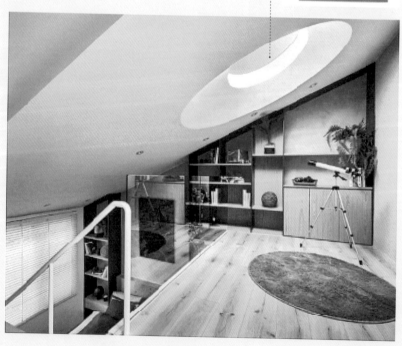

精算夾層高度確保使用感受

C 型鋼為夾層帶來穩固的基礎，下方衛浴空間約 2 米 3，可利用天花隱藏排風管線；夾層區域仍留有約 1 米 8 的高度，使成年人可挺身站立。

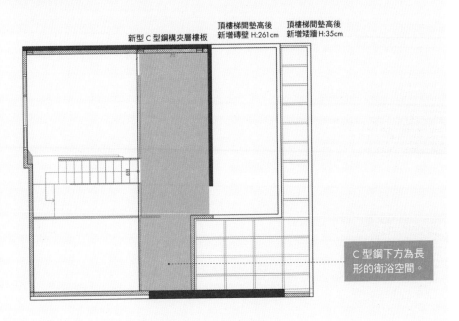

新型 C 型鋼構夾層樓板

頂樓梯間墊高後
新增磚壁 H:261cm

頂樓梯間墊高後
新增矮牆 H:35cm

> C 型鋼下方為長形的衛浴空間。

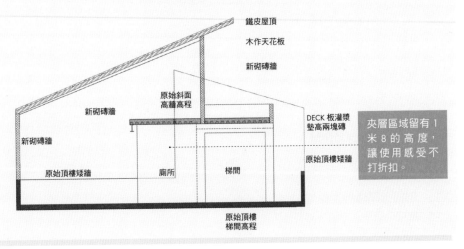

鐵皮屋頂

木作天花板

新砌磚牆

原始斜面
高牆高程

新砌磚牆

新砌磚牆

DECK 板灌漿
墊高兩塊磚

原始頂樓矮牆

原始頂樓矮牆

廁所

梯間

> 夾層區域留有 1 米 8 的高度，讓使用感受不打折扣。

原始頂樓
梯間高程

附錄

| 設計專業諮詢

SOAR Design 合風蒼飛設計 × 張育睿建築師事務所
https://www.soardesignstudio.com/

瓦悅設計
https://www.woayueh.com.tw/

Studio In2 深活生活設計
http://www.studioin2.com/

FUGE GROUP 馥閣設計集團
https://fuge.tw/

PHDS 室內設計工作室
https://www.facebook.com/PHDS-835471209980409/

拾隅空間設計 Angle Design Studio
https://www.theangle.com.tw/process

KC design studio 均漢設計
https://www.kcstudio.com.tw/

禾邸設計 Hoddi Interior Design
https://www.idhoddi.com/

GOODHO 好和設計
https://www.facebook.com/goodhodesignstudio/7

玥拾空間設計工作室
微信公眾號：玥拾空間設計工作室

戲構建築設計工作室

微信公眾號：xigostudio

一宅一物建築設計

https://weibo.com/1706725381?refer_flag=1001030103_

十一日晴室內設計

www.TheNovDesign.com

竣恩創意空間制作工作室

www.facebook.com/JNmingjine

麓人設計、祈邑設計

www.facebook.com/LR.Interior.design/ 、 chiyi-design.com

MOU 建築工社

https://mp.weixin.qq.com/s/koGFXdRBwJDz2HAcNg3qtw

舍近空間設計

http://www.shejinspace.com/

清羽設計

https://mp.weixin.qq.com/s/koGFXdRBwJDz2HAcNg3qtw

森境 + 王俊宏 室內裝修設計工程有限公司

https://tc.senjin-design.com/contact.php

蟲點子創意設計

https://www.indotdesign.com/

非關設計 RoyHong Design Studio

https://www.royhong.com/

邑舍室內裝修設計工程有限公司

http://www.eshare-id.com/

裏心空間設計 /RSI+2 interior design

http://www.rsi2id.com.tw/

奇逸空間設計

http://www.free-interior.com

陶璽空間設計事務所

https://www.taoxi.com.tw/

Double 倍果設計有限公司

http://www.double888.com/

弘悅空間事務所

https://www.homeydeco-interior.com/

JJ Design 捷筑室內設計

https://www.jjdesign.com.tw/

心墨室內裝修設計有限公司

https://www.facebook.com/XINMORE.DESIGN/

平凡工事室內設計工作室

https://www.instagram.com/daggs.sd/

鞠躬上場空間設計

信箱：horizontal20180316@gmail.com

Raen Studios & Design 時雨空間設計
https://www.raenstudiosdesign.com/

台北基礎設計中心
http://www.asia-bdc.com/

綺寓空間設計有限公司
https://www.facebook.com/KIWII.SPACE

NestSpace 巢空間室內設計
https://www.nestspacedesign.com/

慕澤設計
http://www.muzedesign.com.tw/

彗星設計
http://www.kometdesign.com/

陸北平全案設計工作室
信箱：465078399@qq.com

一它設計 iT Design Studio
https://www.facebook.com/It.Design.Kao/

恒田設計
微信公眾號：TsunedaDesign

ATELIER D+Y 大海小燕設計工作室
https://www.atelier-dy.com

小住宅空間研究室

圖解尺寸機能設定×常見屋型格局規劃技巧，提升小宅設計力

作者	漂亮家居編輯部
責任編輯	程加敏
美術設計	莊佳芳
採訪編輯	CHENG、Jessie、Evan、田瑜萍
版權專員	吳怡萱
活動企劃	洪擘
編輯助理	劉婕柔
發行人	何飛鵬
總經理	李淑霞
社長	林孟葦
總編輯	張麗寶
副總編輯	楊宜倩
叢書主編	許嘉芬

國家圖書館出版品預行編目 (CIP) 資料

小住宅空間研究室：圖解尺寸機能設定 × 常見屋型格局規劃技巧，提升小宅設計力 / 漂亮家居編輯部作 . -- 初版 . -- 臺北市：城邦文化事業股份有限公司麥浩斯出版：英屬蓋曼群島商家庭傳媒股份有限公司城邦分公司發行 , 2022.08

面 ; 公分

ISBN 978-986-408-841-6(平裝)

1.CST: 室內設計 2.CST: 空間設計

967　　　　　　　　　　　　　111011897

出版	城邦文化事業股份有限公司麥浩斯出版
E-mail	cs@myhomelife.com.tw
地址	104 台北市民生東路二段 141 號 8 樓
電話	02-2500-7578
發行	英屬蓋曼群島商家庭傳媒股份有限公司城邦分公司
地址	104 台北市民生東路二段 141 號 2 樓
讀者服務電話	0800-020-299
	（週一至週五上午 09:30 ～ 12:00；下午 13:30 ～ 17:00）
讀者服務傳真	02-2517-0999
讀者服務信箱	service@cite.com.tw
劃撥帳號	1983-3516
劃撥戶名	英屬蓋曼群島商家庭傳媒股份有限公司城邦分公司
總經銷	聯合發行股份有限公司
電話	02-2917-8022
傳真	02-2915-6275
香港發行	城邦（香港）出版集團有限公司
地址	香港灣仔駱克道 193 號東超商業中心 1 樓
電話	852-2508-6231
傳真	852-2578-9337
電子信箱	hkcite@biznetvigator.com
馬新發行	城邦（馬新）出版集團 Cite(M) Sdn.Bhd.
地址	Cite（M）Sdn.Bhd.（458372U）
	41, Jalan Radin Anum, Bandar Baru Sri Petaling, 57000 Kuala Lumpur, Malaysia.
電話	603-9056-3833
傳真	603-9057-6622
製版印刷	凱林彩印股份有限公司
版次	2022 年 8 月初版一刷
定價	新台幣 599 元
Printed in Taiwan	著作權所有·翻印必究